粵東名優曲本

新編三集四集

丘鶴琴 著

粵東名優曲本（一九二三）

1

白駒榮
飾風流天子之安祿山

（大新書局印）

小紅
三家仇之化裝

粵東名優曲本（一九二三）

（大新書局印）

3

小紅
一帆風
合演

假兄妹之化裝

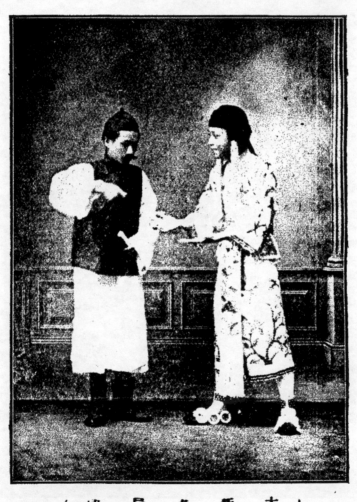

（大新書局印）

心一堂粵語・粵文化經典文庫

肖麗章

飾秋聲之夏秋聲淚

粵東名優曲本（一九二三）

（大新書局印）

心一堂 粵語・粵文化經典文庫

目錄

7

目錄

心一堂 粵語‧粵文化經典文庫

二

粵東名優曲本（一九二三）

三

目錄

四

目錄

五

粵東名優曲本（一九二三）

11

心一堂粵語・粵文化經典文庫

13

目錄

15

目錄

十

心一堂粵語・粵文化經典文庫

16

（三巧娥眉）

▲朱次伯首本▼

（二王首板）見山墳、好一比、刀割我心。。刀割我心。。（二王慢板）今晚夜、我呢個斷腸人、嘆一句你便聽我、衷情。。這一陣、點點淚，且把來由、寫盡。。願佳人、在黃泉也要、心明。。天罷天、既生吾，與他姻緣、注定。。因何故、今日中途一旦藕斷，絲連。。叫一聲，妻你芳魂、既係有靈，有聖。。快同我、到陰府來伴你 粧前。。我講盡，有千言，全無、動靜。。莫不是，你的鬼魂總總、不靈。。聽樵樓、打罷了、三更，夜靜。。三更，夜靜。。（二流）雯時間淋漓大雨、況且又是雷聲不停。。我今日哭破喉嚨，只望你芳魂靈應。。做乜你無影無形，又令我這等傷心。。又誰知所願不從，我心轆轆不定、從今後若要相逢、除非在枉死城。。今晚我珠淚作酒酬、叩首恭敬。。（收板）耳邊廂又聽得、五更鷄鳴。。

三巧娥眉

畫中緣店房哭棺

（畫中緣店房哭棺）

▲朱次伯首本▲

一二

（二流）（阮張靈唱）聞得崔鶯、受驚身故。。不由得阮張靈、魄散魂飛。。店主人煩引路、上房而去。。（介）又只見銀燈一盞、還有一副棺材。。（二王首板）嘆一聲、薄命人、珠淚難忍。。珠淚難忍。。（二王慢板）阮張靈難消受、閉月羞花這個絕代、佳人。。想當初、在山前、吟詩吃酒令我心甘、酩酊。。詩一首酒一斗繞能驚動 釵裙。。那時間、乍相逢、古道嫦娥、仙孃。。況且是、眉月傳情使我失却、三魂。。染單思、病難支、多得傍人、探問。。給丹青、過平陽他又願作、冰人。。你令嬡、不嫌阮、繾把終身、訂允。。我估道，姻緣所遂有幸 三生。。只可恨，那靈王、不把心來、自問。。選甚麼 天下美女連累我鴛鴦拆散所怨、無人。。記得你、贈一首、臨別題詩令我忘餐、廢寢。。詩中句、才子風流第一人，願隨行乞樂清貧、入宮只

心一堂粵語・粵文化經典文庫

恐無紅葉、臨別題詩勝過、會眞○○天下間、曾有幾、如此風流、仙嬪○○小

姐你、那情義、勝過、鶯鶯○○越思想、不由阮張靈心心、相印○○(二流)難

忍珠淚、濕羅衿○○越思想不由人、心中難忍○○生不得同衾、死亦要同墓

○○解開羅帶、我自刎○○(介)又恐怕連累、這個店主人○○我除下眞容、往

外奔○○(收板)找尋着茂林中、了却殘生○○

(夜明星許鴻生憶美)

▲朱次伯首本▼

(梆子首板)(許鴻生唱)相思債、積滿懷、有誰人憐憫○○(中板)青紗帳內

、自消魂○○夕陽西墜、晚將近○○心心懷念、意中人○○花砌虫鳴、聲陣陣○○

聲聲杜宇、斷人魂○○百結迴腸、有誰人過問○○(介)多情憶起、

難伸○○(梆子慢板)書窗內、病難支、藥石無靈有誰人、憐憫○○觸起了、當

19

玉梅花

一四

年事、牙床徙倚祇得暗自、消魂。。曾記得、在坡前、弱質纖纖却被奸人、所困。。我也曾、奮雄心、身中受損都是爲救、佳人。。恨當年、月色朦朧、却把芳容依稀、難認。。以聲音、以愛慕、兩情默默定下、鸞翠。。天上未明、鸝歌載道、眞是心中、不忍。。無可奈何、對長天、今日望空遙想情淚、紛紛。。（轉中板）對、此景令人、情可恨。。怎知到、我的好姻緣、若似伯勞飛燕兩下、相分。。莫不是、天妬多情我與他未有、良緣份。。莫不是、天公有意斷我、情根。。爲嬌姿、每夜裏好似孤鴻、失陣。。爲嬌姿、每日裏好似失了、三魂。。從今後、富貴功名我總都、唔恨。。除非是、與小姐長緣未盡繞得、精神。。搔首問天、我到底與他可有、良緣份。。（收板）叫丫環、與我羅幃放下、等我養吓神。。

（玉梅花）

（玉梅花）

▲朱次伯首本▼

（大撞點）（中板）（皇帝唱）在金鑾、他夫妻奏上、一本。。他奏道、當朝學士是個女辦、男人。。這事情、皇盡知你都不必、多問。。崔金華、他苦苦哀求皇與他判回、婚姻。。最可惡、皇的御妹真真係、糊混。。更不該、在金殿亂奏、大臣。。皇估道、他兩人也曾拜堂、成親。。崔金華、對於舊日婚姻料他不上、條陳。。怎知到、皇的御妹你生成也、咁笨。。苦求皇、判回崔家親事、情願將個駙馬讓過、別人。。到今時、為此事令皇想爛、心悃。。用何謀、來瞞過他夫妻、兩人。。口問心、有何妙計纏得、搵陣。。（介）霎時間、心生一計份外、精神。。到不如　皇傳旨要學士、見觀。。料定他、有意孤一定不認、女人。。（滾花）又只見殘臣、佢跪金堦。。他居然扮回、一個女裙釵。。你既係閨閣嘅名流、不應如此腐敗。。你雌雄倒亂、真正係妖孽投胎。。論國法你欺為皇、真係罪名莫大。。回心想念着他調治母后、皇都要

玉梅花

多說不該。。你曾記得孤送火袍、到你府內。。有千言萬語囑咐你、千祈眯

諗女糚台。。點知到爲皇的言語、你一昧冇耳裝載。。你一定當爲皇、是個

小嬰孩。。想到此層、恨不得將你千刀萬宰。。（介）咳、非是爲皇捨得斬、

你個巾幗英才。。總係你唔該將皇帝、嚟撚化晒　呢、你叫爲皇有何面目、

在於金殿來。。任得佢貌若天仙、都係人地嘅恩愛、枉費爲皇用盡咁多心

血、一日被佢撈埋。？喂、崔金華、你都唔好歡喜咁快。佢條命、在皇掌上

來。。你唔信、石看爲皇那些利害。（收板）斬斬斬、等你今生不能結利諧。

△靚少華
胡小寶 **首本** ▽

（二王首板）（閻瑞生唱）身飄飄、渺茫茫、歸魂家上。。歸魂家上。。（滾花）

見嬌妻手抱幼兒、眼淚未乾。。（二王慢板）悔往昔、濫交着、淫朋、賭友。。

到今朝、囘首當年血淚、交流。。在青樓、浪擲金錢、沉迷、色酒。。五月五、

心一堂粵語・粵文化經典文庫

債台高築我束手、無謀○○實祇望、求蓮英、把燃眉、禍救○○恨方吳、殺佳

人地慘、天愁○○蓮英愛卿、冤魂不息、跟吾、左右○○在徐州、失手被拿今

已命喪、陰州○○（二流）今晚夜歸魂、一見妻兒慈母○○恐防今宵一會、下

會無由○○唉、我辜負了養育親恩、是我爲子之罪厚○○又負了嬌妻情義、

恨悠悠○○懷淚上前、忙稽首○○母親快醒來、看兒魂頭○○（母唱）耳邊廂又

聽得、有人呌問○○舉目抬頭、細看情眞○○你是何人、到來作甚○○你把從

頭、細說我聞○○（閻瑞生唱）我正是瑞生亡兒、歸魂把母親近○○兒命喪徐

州、今夜囘魂○○（母唱）聽說罷我兒、陰曹身殞○○不由得老身、珠淚紛紛○○

我走上前來、把兒來問○○你所因何故、今晚囘魂○○（閻瑞生唱）我累母傷

懷、自知罪甚○○今時知過、都係挽救無能○○望母親莫把、我不肖兒懷恨。

千萬保重、也慰我亡魂○○又祇見賢嬌妻、愁容陣陣○○呌愛妻你醒來、一

閻瑞生陰魂出現

瞧我是何人。。（妻唱）我正在凄涼、滿胸懷恨。。忽聽得有人、行近我身。。

我睜開了眼兒、瞧一陣。。（介）你莫不是奴夫、閻瑞生。。自從你死後、我

珠淚難忍。。今日陰陽各別使我朝夕傷神。。（閻瑞生唱）賢愛妻、我今也

曾遭了不幸。。今晚乃係、我魂歸時辰。賢妻呀、你雲鬢蓬鬆、令人可憫。。

不由得我這裡、實在痛歸心。。（妻唱）今日花謝春殘、令人悲憤。。回首當

日、滿面淚痕。。蓮英與你、并無仇恨。。為甚麼將他害死、看來你真真是

不仁。。（閻瑞生唱）唉、蓮英之死、非我心忍。。係方吳觀我不在、慘送佢

歸陰。。我今日結果、都是擇交不慎。。提起了此事、紅淚紛紛。。唉，我知

過已晚、成千古恨。。回首已是、百年身。。望妻你珍重、千金體。。切莫感

懷、為我傷神。。（妻唱）情海茫茫、遭了不幸。。陰陽各別、好比孤雁失羣。

今日你別妻離母、依心何忍。。你妻子青春年少、所靠何人。。（閻瑞生唱）

心一堂粵語‧粵文化經典文庫

賢愛妻你不可。如此長恨。你看孩兒年幼、養育有誰人。他是我闔家塊肉、妻呀、你都要來憐憫。佢他日長成、報卿你大恩。若是你生存、是我闔門有幸。日後望你代我，與母定省辰昏。耳邊廂又聽得、鐘聲陣陣。

（介）樵樓鼓打、是五更。好叫於我、心中煩悶。正是千金難買、一寸光陰。捨不得賢妻、來叫一陣。（介）賢妻、（妻白）郎君，（哭相思介）罷了我的妻。（收板）此後、難見、我的亡魂。

（海盜名流別家訪友）

靚元亨首本

罷了我的妻。（收板）此後、難見、我的亡魂。

（大撞點）（中板）（李劍光唱）騷人俠士、胸懷亮。英雄之志、豈尋常。宦海茫茫、人趨向。無非操權、釀私囊。放眼一觀、天地曠。奸雄黨衆、小賢良。眼見紛爭、多惡黨。愛民護國、假言張。胸懷國事、不勝苦況。

（介）不如隱姓、奉高堂。（梆子慢板）高曾祖、是貴介、大名、鼎鼎。早

25

不幸、吾父親、魂歸、陰冥。。兄誓文、俺練武、各有、情性。兄弟們、未得志、還是授教、家庭。。想人生、站天地、須當、品正。。神鬼欽、人必敬、便是、香名。。（轉中板）俺、劍光、須不才性情剛直敢乖、自命。。大丈夫、立人羣、須抱、不平。。俺性情、遇賢良定必欽恭、贊敬。。偷若是、遇強橫俺拳不、留情。。任他是、權高勢大我不懼、最怕逼於、母命。。為人子、孝於親乃是天演、注誠。。適繞間、坐書齋好似心神、不定。。到不如、稟娘親往外、一行。。徘徊間、進華堂似覺人聲、寂靜。○（介）想必是、老娘親養靜、後庭。。

（海盜名流大鬧公堂）

▲靚元亨首本▼

（滾花）（李劍光唱）你恃勢壓人、苛待百姓。。看來禽獸、不是人形。。我的孝義令人、欽敬。。為甚麼、無半點憐憫、之情。看見他、好美貌安排、策苦口良言、你須當要聽。。我滿胸熱血、為他不平。。（轉中板）施、小姐、存

定○○生巧計、騙囘來冒我、威名○○威逼他、幼弱女行爲、不正○○還想希、

遂淫心苟狗、蠅營○○乘他人、困難中假意、救拯○○全不曉、愛羣主義還重

恃勢、欺凌○○可知到、今時代一概、平等○○還須要、當自愛與共、文明○○

自古道、衆怒難犯豈豈容你任爲、固性○○莫說道、異鄉人孤掌、難鳴○○天理

循環終有、報應○○免得罪惡、貫滿盈○○偷若是、痴迷還不醒○○休時還要、

顧住前程○○

（滾花）（王載仁唱）看你情形、好像有了神經病○○出言無禮、不近人情○○

府堂內地、豈容你闖進○○我問你是甚麼人、有多大前程○○（李劍光唱）你

洗乾淨只牛耳、來恭聽○○包管你聽聞、嚇一驚○○高曾祖父而身、乃是大

名鼎鼎○○俺劍光是個蓋世英雄、你還不知情○○（王載仁唱）俺少爺所幹

事情、誰敢違命○○莫非是你想做、架樑不成○○（李劍光唱）施小姐是異鄉

金蚨蝶

人、須常憐憫。。某今日爲他事、來討個人情。。（王載仁唱）李劍光我問你

、有多大本領。。敢到府中、與這女子調停。。（李劍光唱）講許多好說話、

你全然不聽。。我到來不過是、先禮而後兵。。（王仁載唱）我祇有強權無

公理、難道你也不醒。（李劍光唱）今時代豈容你、這等橫行。（王載仁唱）

我縱然是搶他囘來、誰敢掃慶。（李劍光唱）俺劍光一世人、都是好抱不

不。。（王載仁唱）他苦苦與某、來頂証。。不由頭上、火起無名。。囘頭便叫

、衆家丁。。要把狗子、碎遲凌。。

（金蝴蝶）

▲靚昭仔首本▼

（梆子首板）（馬恨平唱）意中人、赴陰冥、心心懷恨。。（梆子慢板）心欲碎

、腸欲斷。灑不了情淚、紛紛。。塵世中、有多少、未盡之緣要把情天、一問

。。怨一句、老穹蒼、既成吾美事爲何又斷我、情根。。想當日、得面芳容、

生死緣

（生死緣）

▲千里駒首本▼

彼此鍾情心心、相印○○實只望、有情人、同成眷屬好比魚水、相親○○又誰知、花正開、又遇着無情、風擺○○馬恨平、今日榮歸後、情天已缺玉碎、珠沉○○（轉中板）花謝春殘、誰憐憫○○青衫濕透、淚啼痕○○斜陽已落、黃昏近○○到不如杜鵑聲裏、弔香魂○○手捧殘餘芳、靈前相近○○（嘆板）靈前跪下、叫一句我的意中人○○今日一別芳容、成古恨○○相思滿腹、對誰伸○○想是前世與卿、無緣份○○福薄難消、致有拆散朱陳○○望你綺魄芳魂、垂憐憫○○來生有約、再訂鸞羣○○（轉中板）所、謂滄海曾經、心難忍○○正是除却巫山、不是雲○○嬌花慘遇、狂風擺○○懷人午夜、自消魂○○嘆無緣、嗟不幸○○對靈前、泣佳人○○百結廻腸、心心點忿○○（收板）英雄洒淚、祇爲拆散鴛盟○○

（大撞點）（二流）（紀秋痕唱）情天莫補，長遺恨。。孽海難填、怒煞人。。囘首叉見、墳台近。。（介）一塊黃土、掩精魂。。（白）唉、罷了我的鍾郎、我的夫君呀、今日大仇已報、儂特取仇人頭顱心肝、以作犧牲、撮土爲香、酒淚作酒、祭奠於你、你死如有知、快來尚饗呀、（介）我的鍾郎到來未久、今奴哭訴墳前、爲何不見應奴一聲、難獨是你聾了啞了麼、（介）奴試問郎你、生時的英風何在、死後的靈魂何去、你當囘頭一想、奴與你夫婦情深、恩愛備至、何以你生而有情、今日死後就無義呢、（介）想奴當年與鍾郎、在綠陰深處、花香鳥鳴、携手談心、觀山玩水、義重情眞、你憐我愛、十年往事、今日成烟、曾記與郎、襟江泣別、送客亭中、所說之言、所言之事、鍾郎你可還記得否呀、（介）以郎平日、自命非凡、你生既作奇人、爲何死不能作個厲鬼、奴恨不能起君於九泉、問郎一聲、使奴哭到淚竭聲

心一堂粵語·粵文化經典文庫

生死緣

嘶、不見郎君英靈一現、難道你死後魂魄、就隨風而散麼、（介）（介）奴又怨聲蒼天、你既不使我兩人、同諧到老、又何必生我兩人呀、（介）咳、我又想起來了、或者生不能與鍾郎同衾、諒老天定然許我兩人、死後得成連理、越想越眞、愈思愈確、叫聲鍾郎九泉之靈、要聽奴哭訴一言呀、（二流）奴因愛成痴、因痴成恨、祇見一輪明月、悲照孤墳、可恨情天、無從質問、憑將肝膽、去問鬼神、爲甚麼造化無知、對人磨困、姻緣注就、郤又離分、我既與他無緣、不該種錯情根、既是與他有緣、何以他矢逝紅塵、奴事到傷心、淚枯血滾、問郎死後、何去英魂、難道你生作奇人、死後就忘了私憤、奴哭到舌燥唇乾、郎你是否有聞、（白）情田愛海多反覆、水逝花殘幾變更、玉碎甯同歸大劫、瓦全誰肯獨偷生、姻緣已假終成假、嚙臂經盟卒踐盟、顧影自嗟憐命薄、犧牲誓與伴孤塋、我的鍾呀郎

生死緣

、你既能捨身成仁、奴豈不能一死、以報知己、祇可憐奴父鍾母、

報、待奴修下絕命書、稟上奴父鍾母、將墳平兩人、收作螟蛉、撮合成婚、

如此奴雖死猶生、鍾母無子而有子、一舉兩存、奴與鍾郎當日之艷情、今

日之苦情、盡付他兩人身上、這豈不是叫生死緣麼、（介）有了、你看墳前有柳樹、

外荒山、夜色迷離、又從何而得筆墨紙呢、（介）話雖如此、但郊

折枝堪以代筆、這條羅帕、足以代紙、仇人心血、可以代墨、待奴折下柳

枝、攤開羅帕、醮着血水、來修寫絕命書也、（二王慢板）折柳枝、代管城、

以書、悲憤。。可憐着、羅帕上遍染、血痕。。絕命書、和淚寫、心如、飲刃。。

忙稽首、來稟上奴的年邁、嚴親。。祇爲着、儂鍾郎、捨身救友今遭、不幸

。。因此奴、拼捐紅粉一報夫郎來作個貞烈、奇人。。恨痕兒、爲情死、九泉

、補恨。。生難同衾又何妨死與、同墳。。都祇爲、他已死奴偷生、何忍。。又

心一堂粵語・粵文化經典文庫

恐怕、爲此事有傷親心無奈把苦情幽隱向父、細陳。。侍堂前、有螟蛉、可修、平恨。。兒雖死。。卽猶生奉父、有人。。（二流）鍾郎義僕、一時英俊。。還須撮合，共結朱陳。。不覺寫完、心痛陣陣、回頭祗見、月色昏昏。。恨海情天、從斯而盡。。（收板）墓門青草、長繞幽魂。。

（名士風流）

（二王首板）（柳青青唱）扁舟裡、岑寂靜、單飛之燕。。單飛之燕。。（二王

▲千里駒首本▼

慢板）薄命人、今晚夜、思夫情緒好比度日、如年。。知心人、天隔一方、寶在難以、見面。致令着、孤舟岑寂晚景、凉天。。你來看、夕陽戀住、個對雙飛、之燕。。斜倚在、那篷窗懷人對月令我思憶、悄然。。耳邊廂、怕聽得。梧桐葉落一陣秋風、撲面。。舉首兒、又只見平橋衰柳鎖住、寒烟。。實可憐、情緒悲秋、個個宋玉、命蹇。。苦煞我、客途抱恨你話對乜、誰言。。恨

名士風流

只恨、舊誓難如、潮水有信、點得情人、會面。這一種、新愁舊恨深似大海、無邊。。今日裡、觸景傷情、憶起了我個知心、久別。。眞果是、懷人愁對月魄、華圓。。曾記得、青樓邂逅、蒲柳之姿深蒙、贊羨。。我兩人、纏綿相愛又復、相憐。。奴與他、肝膽情投、將有兩月、眷戀。。又誰知、科期催趲迫要策馬、揚鞭。。經幾回、眷戀難分、終歸、不免。。(二流)又恐怕緣慳兩字、要拆離鸞。。可嘆伯勞飛燕、臺西各別。。未知何日、得個好月團圓。。今晚夜只見江楓漁火、照住我愁人面。(收板)好比玉容無主、你話倩乜誰憐

(胡妃宮闈春怨)

▲千里駒首本▼

(撞點)(中板)(胡妃唱)儂今朝、比海棠睡猶、懶起。。眼惺鬆、抱鴛枕暗自、神馳。。可恨箇、那杜鵑不懂、人意。。夢正圓、被驚醒情緒、奚如。。無奈何、挽雲鬢將身、來起。。對菱花、覺春愁橫鎖、雙眉。。祇是儂、那芳心自

難、掩住。。好比薺、這春光旖旎、一時。。垂楊柳、迎風舞嬝娜、無力。愧比

儂、金蓮步蹦蹦、其遲。恨東皇、將桃花零落、遍地。。但不知、儂薄命比

他、何如。。最撩人、那鸚鵡喚奴、名字。。(介)深宮裡、響叮鐺環珮、聲移

。。(白)哀家胡妃、幼承家學淵源、長博書史、能詩詞、精音樂、瓜字年華、

艷聞四海、後蒙主上、不棄蒲柳、詔選爲妃、儂雖不敢自誇、六宮粉黛無

顏色、幸蒙主上恩愛不薄、到也心滿意足。主上臨朝、久未回宮、未知何

事、等候一時可。(唱)幼承學家、博通書史。瓜字年華、艷噪一時。。蒙皇

恩典、選爲妃。寵壓六宮、樂何如。。

(陳圓圓洞霄宮夜怨)

▲貴妃文首本▼

(撞點)(中板)(陳圓圓唱)名花落盡、留春恨。千紅萬紫、化輕塵。。閱

盡滄桑、休再問。。不堪回首、望燕雲。。兒女英雄、同一運。。說甚麼家國

陳圓圓洞宵宮夜怨

三〇

興亡、關係一人○○憂患餘生、情無恨○○眉痕懶掃、剩愁痕○○幸喜是經卷

梵音、多妙韻○○消除綺障、作閒人○○再不羡霞皮珠冠、自有黃冠安穩○○

（介）每日裡、在洞宵宮內、自誦經文○○（白）哀家陳沅、字圓圓、是蘇州人

氏、少年不幸、賣在邢姥姥家內、歌舞學成、名噪教坊、後來田承強搶進

京、獻與崇禎皇帝、天顏不悅、再囘田府、歌舞筵前、幸得吳將軍垂愛、中

更變亂、飽受驚慌、纔得追隨王駕、開府滇池、一面承恩受寵、并非捐棄、

只是哀家、閱盡滄桑、厭心塵俗、因此稟明王爺、在這洞宵宮內、誦經學

道、曾記哀家少時、有一位蓬頭道人、路經門外、指着哀家說道、這女孩

兒、將來與世界狠有關係、後來吳王一怒、全為紅顏借兵清廷、遂移明祚

、將來千秋史筆、功罪自有定評、如今萬里滇池、因果又難預料、思想前

事、好不叫人愁嘆也○○（梆子慢板）憶當年、浣花里、艷幟高張名傳、遠近

。。人說道、西施女、是我、前身。。又誰知、興亡事、古今、同恨。。他沼吳、

我亡明、女界一例惹起、災氛。。田王親、貢美女、我就天顏曾覲。。崇禎帝

他不學、南唐後主與那、東昏。。內侍臣、傳旨意、退回田府依舊充他、下

陳。。田王親、宴邊帥、當筵一曲情動、武臣。。（轉中板）吳、將軍、他是一

代英雄又是風流、俊品。。聽艷名、不遺對菲他早到處、留神。。聞得我、居

在田府有心、援引。。那時候、正是邊關有事賊勢、驚人。。周總兵、兵敗留

武累得京畿、大震。。吳將軍、出師奉詔禦冠、安民。。又誰知、他是一個有

情人不忘、脂粉。。駐戎旄、香車迎去先娶安置、紫雲。。最可恨、才賦定情

又是驪歌、撩恨。。霎時間、京城已破身陷、黃巾。。山海關、警耗遠傳他就

軍威、大震。。將軍一怒却是不為、尊親。。錯祇錯、他要借兵朝廷就讓滿

清、得運。。從此後、遷移明祚都說在我、一身。。到如今、他是位列藩封我

是徐妃、風韻○○他還是、雄心未退又不甘作、貳臣○○看將來、萬里滇池還

怕刼灰、未泯○○我也曾、婉言相勸怎奈他充耳、不聞○○我雖然、不是紈扇

悲秋依舊椒房、待寢○○歎薄命、只怕難消宿孽又要再墮、汚塵○○既不能

勸諫王爺替那百萬生靈消除、刼運○○自懺除、生平孽障因此參謁、由

眞○○洞窨窗、一徑黃花白雲、成陣○○繞階前、翻翻立鶴那不、避人○○對此

景、更是悟透玄虛無爭、無恨○○思前事、却是心酸一陣愁繞、縄人○○自銷

愁、五絃料理我又怡情、拳韻○○（收板）月不來、風不去、正是庭院沉沉○○

（畫中緣崔鶯閨怨）

☆新丁香耀首本▼

（打引）（崔鶯唱）怨東風、冷落了芳年、閨秀。知甚時、得隨鸞鳳、爲儔○○

（埋位白）奴家崔鶯、幼承庭訓、略通詞翰、隨父宦遊、那日船過蘇州灣

泊在山塘、瀏覽風景、見乞丐少年、吟詩吃酒、猶爲特見、但此人書法辭

句、卓然不凡、何以淪落天涯乞丐、我想當今亂世、才人淪落不少、此者一定懷才不遇咯、可惜他未有姓名留下、正是風塵知己、令人牽挂也、（梆子慢板）自古道、絕代英雄、最怕遭逢、不偶。。任他是、經綸滿腹、遇着滄桑身世祗得閉戶、埋頭。。故相士、有真傳、要在品評、不苟。。有多少歌樓托砵、得志就將相、王候。。那日裏、在山塘、與他相逢、邂逅。。我見他、題詩粉壁、真是鐵畫、銀鈎。。抱此才華、何慮他、沉淪、白首。。況且他、奇思壯采、非是僥薄、輕浮。。（轉中板）奴奴雖是、宦門閨秀。却不喜、翩翩紈袴、輕浮。。倘得才子佳人、終成佳偶。。縱然糟糠貧賤、也可無怨、無尤。。祗嘆湖海茫茫、不堪搔首。。又恨他、詞題黃絹不把姓、名留。。今日冷落香閨、為他相思、骨瘦。。安得天風清了、為奴傳語、到紅樓。。可謂才子佳人、寫不盡空中錦繡。。（收板）賢侍婢、你休怪奴、閨房悶坐絮語難

畫中緣崔鶯閨怨

（高平關取級）

▲靚　榮首本▼

休。。

（梆子首板）（趙玄郎唱）披星、帶月、把路進。。（中板）不分畫夜、上高平

。。方纔間在於酒樓、把酒謙。。飽餐一頓、壯雄心。。未上高關、心想定。。

定一個良謀、記在心。。高平關若有、人盤問。。我說道河東、下書人。。打

若了馬兒、猻子嶺。。（介）不覺來此、是關前。。舉目提頭、來觀定。。（快板

）只見關前、紮大營。。老王所不着、波浪滾。。字字從頭、寫分明。。上寫着

東路王爺、交了印、懷德懷亮、掌雄兵。。左有田吉、和田慶。。右有劉安、

與劉明。。四員將軍。。齊振定。。還有三千、猻子兵。。老頭兒到有、隔山鏡

，猜破了我玄郎、肺腑心。。不殺老兒、這個懷慶。。思想爹娘、二雙親。。明

知深山、有猛虎。。玄郎扮作、打虎人。。胭脂大帽．齊眉也進。。（收板）做

心一堂粵語・粵文化經典文庫

（夜困曹府）

一個、漢關公夜困古城、我又怕誰人。。

（二王首板）（趙玄郎）趙玄郎呀、（一句轉二王慢板）那啞啞呀、在於書房

內啞啞呀、心中、煩悶。。哪呀亞、那呀亞、那呀亞二相公、閒無事倒睡

沉沉。。無奈何、推紗窻、觀看、月期。。此乃是、中秋月、月到中秋八有十

五滿天星斗、星又光、月又期、星光月期萬里無雲份外、祥光。。思爹娘、

和弟妹、遠隔、淮慶。。眼睜睜、望玄郎就把、功成。。昔日裡、把馬兒、在於

金橋、之上。。偶遇着、苗先生與我排算、陰陽。。他算我、到日後、有一個

九五、之尊。。坐江山、又恐怕萬萬、不能。。聽樵樓、打龍了、初更、鼓响。。

猛然間、想起了歷代、帝皇。。周文王、坐江山、全憑、姜相。。漢高祖、坐江

山有韓信、張良。。小唐王、坐江山、有瓦崗、衆將。。但只願、俺玄郎穩坐、

41

李蜜陳情

江山。。走關東、闖關西、就人人、怕俺。。爲甚麼、下燕京不敢逞強。。往日裡、在家中、何等、歡暢。。到今日、困曹府反恨、更長。金鷄兒、你不報所爲、那樣。。樵樓上、睡濃了打更、之人。。恨不得、提長鎗、取落了天邊、月亮。。(二流)一句話兒、錯出口。。牆內說話、恐怕牆外聽。。偷若是張嫂嫂、聞聽了。反說我玄郎、無義人。。未嘗食酒、先裝醉。。酒後言語、記在心。。(介)聽說罷張嫂嫂、把命來喪。。不由得玄郎、痛肝腸。。將身來在、廂房之上。。(收板)何處人馬、闖進聲揚。。

（李密陳情）

▲新　華首本▼

(梆子慢板)(李密唱)拈起筆、不由人、五內、作痛。。只爲臣、以險釁、夙遭、閔凶。。生六月、痛慈父、見背、終送。。年四歲、舅奪母志、各散、西東。。祖母劉、愍孤弱、苦養、恩重。。臣九歲、不能行走、提携皆賴、劉功。。零

李密陳情

丁苦、志成立、兒息、相共○無叔伯、鮮兄弟、不俾、人間○○外邊上、期功

親、強近、難弄○堂前上、無五尺、應門、孩童○○享享立、形吊影、還要湯

藥、親奉○祖母劉、長抱病、久在、床中○○（轉中板）蒙、聖朝、舉臣孝廉秀

才特徵洗馬屢邀、天寵○○但祇是、臣微賤又豈可當侍、東宮○具表文、辭

不受職有誰知詔書、接踵○那牧伯、和州司急如火星催臣上道不肯、相

容○祖母劉、病日篤臣朝奉詔奔馳如何、走動○欲孝順、臣私情告訴實

為狼狽、形容○願聖朝、以孝治天下常聞功德、歌頌○何況臣、在荒朝郎

署 曾充○臣本是一個圖宦達不矜名節小材每蒙、大用○又豈可、盤桓

希冀不效、餘忠○只是劉、日落西山朝不累夕如、春夢○兼且臣、無祖母

無以至孝、今日祖母無臣無以、終餘年所以不敢遠、行踪○臣今年、繞得

四十四祖母九十六、算來盡節陛下之日長、報劉之日短、不中用○故將

那、鳥鳥私情願乞終養冒瀆、天聰。。臣辛苦、所見明知不憚州司和、屬衆。。皇天後土共鑒密、心腔。。願陛下、惡愚誠聽臣、放縱。。恕劉僥倖、保餘年、得個、養終。。生隕首、死結草臣不勝犬馬、哀恐。。（收板）謹拜表、求萬歲破格恩隆。。

（梅之淚）

（滾花）（曾耀強唱）痴情兩個字、都算係交關。。慽我呢種心事、對誰談。。搔首問天、咳天呀、因何使我這樣。。為甚麼種種唔就、惹起我恨海波瀾。。（轉中板）曾、記得、往日裡遊玩、西山。。在金家、曾相會這位、姑娘。。我自從、與佢眉目傳情所以欲把佳人、再訪。。在中途、聞他被擄嚇得我膽震、心寒。。因此上、身臨虎穴打救佳人、出難。。到松林、眞不幸又遇父親、爲難。。他說道、一男一女定有非常、事幹。。不由分說兩下、分張。。當

此時，無奈何惟有自嗟、自嘆。。問蒼天、緣何故使我這等、緣慳。。從今後、最難望與佳人、一盼。。要相逢、除非是夢裡、巫山。。到如今、爲憶佳人想到心腸、欲爛。。雖然是、魚書準備惟是未有、紅娘。。每日裡、我陣陣愁容、難免單思病患。。（介）無聊獨坐、越担煩。。

（隔河私會）

▲白駒榮首本▼

（小板）（曾耀強唱）意中人隔住、天涯裡。。繡幃深鎖、少人陪。。妝台脂粉、無人理。。又恐怕我的多嬌、懶畫眉。。他命人、馳書邀我至。。其中一定、意難舒。。若還不到、他園裡。。佳人愁緒、倩誰知。。催着馬兒、河邊去。。（介）又只見隔河人影、像娥眉。。我揸住喉嚨、聲細細。。樓台站立、聽書辭。。金家姑娘、可是你。。快些答話、免我懷疑。。（再起中板）我估道、你夜靜無聊、邀我至。。講一句、從前事慰我、懷思

45

隔河私會

〇〇却原來、你的心與我、同意。〇雖然話、你同我暗自、心知。〇〇誰料著、我兩人難成、親事、真果是、恨壞了我的、嬌姿。〇〇從今後、只可望當爲、知己〇待日後、或可望事有、變機。恨只恨、我老爹咁唔通氣。但老娘、一定是還未、曾知。〇〇你明早、請你令壽堂到我、家裏。〇〇見吾母、說明這件事佢一定、從依。〇〇倘若是、你與我得成、連理。〇若不然、我說過誓不再配、娥眉〇〇爲有不從、那道理。〇我娘心事、豈不知。〇常言慈母、多愛子。〇說明此事、定從依。〇非是寬言、安慰你。〇姑娘不要、暗神馳。〇珍重言語、多感〇激。〇言如金石、勝鬚眉。〇自己愧煞、是男子。〇不能庇得、你娥眉。〇還有兩言、囑咐你。〇寒要加衣、饑進食。〇明早至緊、提親事。〇千萬不可、再延遲。〇〇本欲再談、多幾句。〇天時將亮、不便宜。〇臨別贈言、須謹記。〇兒女情長、別淚垂。拱手揖別、上馬去。(收板)願此後、我兩人、再會有期。〇〇

心一堂粵語・粵文化經典文庫

（李師師）

（中慢板）（烏奇蓮唱）李師師、送到嚟點知我一時、之錯。○將他嚟、賜畀過都元帥造左、老婆。○初以為、凡花俗卉不過係女人、一個。○又誰知、驚人艷質勝過月裡、嫦娥。○世間上、咁靚嘅人確係夢想都唔曾、見過。○皆因是、坐井觀天見識、未多。○論花容、桃花如面默默含情遠山、頻鎖。○最可愛、佢歡喜時嫣然二笑露出小小、梨窩。○論行藏、好比弱柳臨風娉婷、婀娜。○更可喜、珠圍翠繞鬖婆娑。○小蓮鈎、慢步輕盈現出了蓮花、朵朵。○聽聲音、婉轉玲瓏賽過妙舞、清歌。○論身材、長短適中不瘦不肥確係明珠、一顆。○最攞命、回頭一笑百媚俱生個對、秋波。○孤自從、見左佢廢寢忘餐不寧、坐臥。○日又思、夜又想夢魂顛倒好比着了、風魔。○用何謀、一親香澤與他夢魂、眞個。○（介）累得我、腸廻九轉、旦夕囉唆。○

（滾花）為着美人，心中如火。。好比春蠶自縛，又似烘火燈蛾。。方寸就係

萬丈深潭、任佢插翼也難、飛過。。心心懷念、個箇絕代嬌娥。。人生及時

，須行樂。。自古道拈花微笑　對酒當歌。。（轉中板）聽、仙言　說出了聲聲

，凄楚。。可憐他、受過了許多、風波。。到後來，長成了在於勾欄處所。。幸

喜得　出泥不染二朵、鮮荷。。如此人，如此貌叫孤為能、放過。。悔不該、

賜畀都元帥代佢、執柯。。這佳人、侍奉孤家、猶自可。。配撻賴、分明是羔

羊美饌被犬　來拖。。回轉頭、對愛卿、怨句孤家大錯。。（收板）到如今、有

何妙計，與你琴瑟調和。。

（咸醇王宮幃憶病）

☆白駒榮首本▼

（梆子慢板）（咸醇王唱）為懷念、故美人，忘餐廢寢。。（中板）可憐孤、透

骨相思病魔、纏綿。。思想起、胡愛妃容顏如果、麗艷。。雖再生、楊玉瓌難

與、爭研。。皇最愛、他鳳眼含情櫻桃、微展。。比仙姬、下廣寒玉立、皇前頭蓮。。又誰知禍起蕭牆頓生、異變。。實祇累、在天猶如比翼鳥、在地造個、併頭蓮。。老街父、為國男小小、微娥。。在金變、陳師兵諫逼皇將美人、廢貶。。違奏說、歷朝亡國為迷戀、嬋娟。。孤此時、心驚膽震無法為卿、護辯。。無奈何、安置他普提菴裡不過是暫且、從權。。後差人、訪尋荒踪又誰知桃化、人面。。但不知、卿棄世還是、生存。。唉、花香不長、月圓不久、可嘆紅顏、多薄命。。累得孤、時時思念他神魂顛倒係難以、安眠。。到如今、瘦骨嶙峋難得佢楊枝、一點。。（介）祇怕情天莫補 恨海難填。。（梆子首板）羅帳裡 夢魂中、與卿相見。。（慢板）見美人、如絳仙、侍立、皇前。。你雲鬢、低垂了、經已、亂變。。錯認了、那宮人（為皇病懵散眸子、耗然。。想當初、風流事、好比過眼、雲烟。。為奸相

、拆散孤、美滿、姻緣。。終有日、擒拿他、置諸、重典。方顯得、君有道、名

流、萬年。。（轉中板）罵、聲賈賊、獸心人面、逼皇貶妃、拆孤姻緣。。

恨不能把奸相、碎屍萬段。。（介）為美人復仇、纔得心甜。。

（再起中板）可恨蒼天、不開眼。。拆散姻緣、恨綿綿。。好比參商、難得見」

為着遙隔、奈何天。。對月懷人、心縈念。。朝廢餐來、夜難眠。。難得楊枝

、心一點。。活解相如、病霍然。。唉、命如殘陽、僅一線。。（收板）腰圍損

瘦、有誰憐。。

（白珊瑚）

▲靚少鳳首本▼

（滾花）（羅仲如唱）園林寂寞、束風緊。。雨打梨花、我深閉門。。（轉中板

曾記得、僕亦在湖邊與佢蘭舟、相近。。見嬌姿、慌忙下跪在此參拜、天

神。。俺小生、欲步船頭把嬌、細間。。猛然間、聞宰相口令、紛紛。。他說道

心一堂粵語·粵文化經典文庫

（若有人救得其妻還魂當堂、個陣。願把女兒來配他、不論富貴、寒貧。）

俺小生、聞此言估話良緣、有份。取靈丹、救他妻立刻、還魂。寶祇望、遍天賜良緣三生、有幸。又誰知、昨日會宴不料佢反覆、時文。今日裡、遍舟一面眞正空、流恨。莫不是、我係緣慳福薄難受此、佳人。今晚夜、我病到垂危你話有何人、過問。眞正係、無限相思苦略、叫我來對、誰伸。夜靜更闌、正係無期、之恨。（收板）顧我孤燈愁對、我都暗自消魂。

（孫家鼎夜吊柳青青）

▲靚少鳳首本▼

（二王首板）（孫家鼎唱）只可憐、意中人、泉臺喪命。泉臺喪命。（二王慢板）對靈前、瞻音容、思卿不見顧我珠淚、飄零。憶當日、在秦樓、不棄寒儒彼此絲蘿、共訂。我兩人、情投相愛又復、相憐。都只為、功名催趲、萍踪、靡定。一心望、崔護重來、救出你火坑、紅蓮。到青樓、訪嬌姿

、欲把前盟、來踐。叉誰知、門庭依舊人面桃花咁就失却了、娉婷。。問蒼

天、是不是、我實無緣押或佢佳人、薄命。。至令佢、解語花風狂雨驟不幸

藥石、無靈。。恨非是、司香之便、難把愛卿、方便。。否則以、金鈴十萬救

護你弱女、飄零。。今晚夜、祭靈前、叫盡了千聲、不應。。（二流）願芳魂蓬

萊直上、早日超昇。。回首當年、惹起我痴心一片。。（收板）從此哭破我嚨

喉、都是慮煞我多情。。

（桃花送藥）

蘇靚耀首本

（梆子首板）悶懨懨、寂無聊、望外瞧視。。（中板）芳涼溺目、惹愁思。。曾

記得遇彼紅娘、與我暗傳、消息。。但不知、月殿嫦娥可能下落、清虛。。俺

每日、獨自憑欄遙望若意中之人、不棄寒儒惠臨 到此。。好比良緣天賜、

令我意解、愁思。。怎知到、一去永無蹤累得我肝腸、欲碎。。（介）霎時間、

精神恍惚我又無力、支持○○（慢板）羅帳中、病難支、懨厭一息、祇怕要辭、陽世○○悔不該、惹下風流債、令我想人、非非○○想當日、遇翠屏、我愛他皓齒明眸婀娜娉婷好像仙姬、降世○○却令我、分離後、抛殘書累得我日夕、神馳○○我如今、病在他鄉裡、舉目無親父望誰人、憐惜○○我也曾、命桃花姐、粧前致意或者解我、相思○○（轉中板）我、帶着了月落、屋樑意○○盼佳音、靜聽好消息○○忽聽得、嬌聲隱約好像翠屏、到此○○朦朧間、楊木前站立、一娥眉○○細凝眸、待我觀子細○○原來是、桃花姐誰想與你還有再、會期○○（嘆板）自從別了，桃花姐○○佳音隔絕、掩柴屏○○真乃是望窮秋水，還不見嫦娥到此○○看一看我形容憔悴，病相思○○（轉中板）叫一聲桃花姐煩你把我，參扶起○○還要移身來倚近、從容纔得說、言詞○○思想起，昔日托嫦這件、心腹事○○滿間桃花姐，可曾將此意代我轉致，嬌姿○○

桃花送樂

自古道，好事多磨，原非易。。怎奈是、一病懨厭祗怕難待、須臾。。除非是

小姐發慈悲、為我親調理。。縱有靈丹妙藥祗怕難解、相思。。我的桃花

姐、可將翠屏小姐有甚麼良言說話，對我說知。。他是有心，還是無意。。

說我憐香惜玉、還是罵我、失禮儀。。望桃花姐、莫隱藏快說衷情、之事

。。（收板）祗見他，一言不發、笑口微微。。

《三伯爵》

☆薛覺先首本▼

（二流）（富有餘唱）聞聽佳人、棄辭陽世。。消息傳來、嚇得膽震心離。。我

（白）罷了我的意中人，我的未婚妻呀、老院報到，你在堂前、得了急症、

在此間不必多留，你快些前去。。（介）又只見那乘棺木、我淚洒如珠。。

一命身亡「俺聞此言、痛不欲生，因此拿了寶帛，到來祭奠於你吧，

（介）承蒙你父不棄、把你終身來結配，祗望同諧到老、白髮齊眉、夫妻好

合、鸞鳳和鳴、誰料天妬多情、佳人薄命、婚姻不就、憂恨成痴、思想起來、眞眞氣煞我也。。（二王首板）爲佳人、對棺前、珠淚難忍。。珠淚難忍。。

（二王慢板）富有餘、難消受、閉月羞花絕代、佳人。。你令尊、不嫌我、纔把終身、允訂。。梅嘉士、酒席筵前願作、冰人。。我估道、天長地久、與你心心、相印。。我最愛、卿你顏容、囘首一笑百媚俱生令我、消魂。。又誰知、紅顏多薄命、埋藏、金粉。。致令我、憂憶成痴難免、傷神。。多情子、囘首前程、心中、唔忿。。（二流）你看寒風雯雯、使我相逼頻頻。。我婚姻不成、把情天一問。。天呀、旣生我多情、何以斬斷我情根。。捨不得美麗顏容、開棺來看眞。。（收板）又祇見那棺材內便、不見意中人。。

（赤幘客）

▲李少帆首本▼

（撞點）（中板）（吳光錄唱）我雖然、家財有幾多。。銀紙金仔掃埋都有、幾

55

十籮。。樓房田地、有數百座。。本地有錢、算我至多。。本地人、我稱第一個。。親朋和戚友、唔敢將我來、囉喥。。想起我、前幾年個老婆、死左。。到如今、尚未有婆番老婆。。我又想"婆番一個"好彩數、三兩個月共我生番幾個、細佬哥。。又誰知、近今嘅時代出了種、自由貨。。婆佢番來散錢還小事、重慌佢野起、風波。。因此上、咬實牙根、晚晚孤枕獨眠都係我自已、一個。。（介）做一個、鱷居男兒、有老婆。。

（韓文公祭鱷魚）

▲駱錫源首本▼

（二王首板）（韓愈唱）叫左右、把香燭、河邊祭奠。。河邊祭奠。。（滾花）做一個諸葛亮渡瀘水、祭奠鬼魂。。（白）老夫韓文公、當初在朝苦諫君王不聽、將我被貶朝陽、自從到任以來、爲着鱷魚殘害子民、每日坐臥不安、因此謹備祭文、趲到河邊、祭奠一番、或者鱷魚你回心轉意、趲往別處來

安身、左右、擺開香燭、代爺來祭奠可。。(二王首叛)韓退之、花河邊、把

祭文告稟。。祭文告稟。。(二王反線)待老夫、把從頭又細說、端詳。。叫鱷

魚、提起頭、聽我、宣戒。。待老夫、把從頭、一庄庄、一件件、一庄一件你

又細聽、衷腸。。你本是、海中之霸、魚中之王你又懂、人性。。又登山、和

涉水、登山涉水你又亂來、食人。。我勸你、就把心腸、改變。。你就該、帶

著了大魚小魚魚子魚孫七百餘里湧水南邊、安身。。若不聽、用法寶、傷

你、性命。。難道是、一名魚勝過我天下、雄兵。。想老夫、令說定、你又牢

牢、謹記。。(二流)又只見鱷魚、水面反身。。耳邊廂又聽得、水聲如雷震

。。那大魚和小魚、遠遠而行。。吥左右你與爺、同衙而進。。(收板)除卻了

鱷魚憂、此後安寧。。

韓文公祭鱷魚

（恨綺醜女慶洞房）

▲子喉七首本▼

（撞點）（中板）（周月娥唱）今晚你小姐，人月重圓好比鵲橋，高駕。。因此上，揀左兩樽雪花膏，三樽茄士咩重要擦白，堂牙。。須知到，滿座賓朋、都係到嚟恭賀二小姐今宵，出嫁。。個班吹打佬，你睇佢幾咁落力幾乎打爛、大茶。。我亞爹，身為督撫真係居然，聲架。。況且我，生來沉魚落雁貌美、如花。。我的好才郎，佢一見我傾心佢就心心，牽掛。。在堂前，指手畫腳細語，如蔴。。好彩我聰明，知到佢中意我，我上前對老爹，講話。。纔訂下，良緣美滿、個個都話靚仔娶靚女確係，唔差。。我今宵，一刻千金唔得閒同你講咁多風流、佳話。。勢唔學，個的順德女、十幾年正肯、落家。。（轉唱小曲）小鴉環、與姑娘、掌銀燈、洞房上、看看才郎、方邃心、鴉環與我往前去。。（入房唱小曲）那一個新郎哥，那一個新郎哥、新郎哥、在何處。。你快些、走出嚟、被我看過。。不見了新郎哥，不見了新郎哥，所謂那

如何○○好叫我、奴這裡、今宵怎能過○○（轉囘原調）進、洞房、又只見銀燭
高燒掛得滿堂、詩畫○○爲甚麼、靜幽幽不見、於他○○待奴上前去、就把羅
幃、高掛○○（介）見靚仔、佢生來靚過靚、少華○○你睇佢、才貌雙全眞係風
流、瀟灑○○雙鳳眼、襯住蛾蠶眉重有一副、金牙○○縱有潘安見左佢、都學
近日公司、嚟減價○○（介）待我來、學吓個的自由女、行個文明禮、咁就把
手嚟揸○○

（恨綺醜女戀檀郎）

▲子喉七首本▼

（撞點）（中板）（周月娥唱）噯唷我啐、我啐過你個死鳩頭、點解要把個頭
來、遮住我○○眼光光、走左簪咁就奈你、唔何○○你見唔見、方纔個靚仔、
佢打响頭鑼在此衙前、經過○○你睇吓佢、唇紅齒白、眼若秋波○○我信得
過、再世潘安都唔靚得、佢過○○況且佢、打扮得鬼咁派、穿綢着緞件件

聲聲淚

五四

、綾羅。。你話我、嫁得個咁老公、有得一百歲情願把十年、短左。。若選嫁

得佢、九十歲個陣勢唔番頭嫁情願創髮、念彌陀。。想當日、在山東也曾、

見過。。洞房個一晚、佢定然飲醉酒至有把我、囉唆。。信得過、佢娶著個

咁靚嘅老婆、好難搵番第二個。。你估我、失禮佢咩、斷斤秤亦有百幾磅、

重有多。。我身穿件件衣裳、雲霎靚靚過、鬼火。。有龍頭和獅鼻、蟹咁眼、

後便還有一個、大桑籮。。衰鬼你個死妹丁、微微咁嘜笑、你估佢係姑娘、

邊一個。。你咪話、咁靚嘅仔唔咳我呢個、肥婆。。噯唷啊、噯喲啊、噯吔噯

喲咁好貨、點肯當堂錯過。。(介)步步二八四、也要跟住我當日個、情哥。。

（聲聲淚）

△白駒榮
李少帆 **首本**▽

（撞點）（買中板唱）丘幻生、他是個弱質、女子。。怎能够、殺人犯案可信

得無辜事李代、桃僵。。當日裡、我雖然不知個中、真相。。因信他、幽閒貞

心一堂粵語・粵文化經典文庫

靜怎曉得他心起、不畏。。到後來、聞說他、遵從母命嫁去毛家、府上。。洞
房夜、夫妻反目就禍起、蕭牆。。又誰知、毛所謂當堂、命喪。。那時節、滿
堂賓客說短、道長。。因此上、衆口悠悠又流言 四散。。竟疑到、丘幻生毒
死、夫郎。。又聽道、這件事乃是顧君、主幹。。法庭上、曾與丘幻生質証
法堂。。這都是、已往事今日裡不用再提、既往。。我今日、但求你姑念他
是個年少、女郎。(顧唱)賈先生、來問起丘家、事幹 待小弟、將舊事細說
其詳。。有錯係、我同佢也曾質証法庭、之上。。都因爲、丘幻生太過、荒
唐。。毛所謂、癩蝦蟆想食天鵝肉他就太過、妄想。。唔信鏡、要娶個種、自
由裝。。講起來、佢條命有艷福、難享。。寃家遇路窄、點知丘幻生佢又有
咁、心狠。。還記得、洞房個晚夜鬧得鬼叫、响喨。。個陣時、我不知也野荳
腐坡茱莞茜與共、子薑。。兩個人、幾乎打起來問佢因也、事幹。。毛所謂、

61

話佢唔肯、上床。。個陣時、丘幻生喺處裝模、作樣。。只見他、嘆聲口氣話

係嫁錯、夫郎。。因爲咁、隔籬二叔婆同佢把話、來講。。噎吔姑娘你唔在

咁樣、悲傷。。而家你、米都煮成飯咯不用嘈處、怨唱。。自古道、婚姻由父母

錯係錯在你阿媽、主張。。到後來、有人話佢害死親夫當堂、命喪。。因爲

噉、毛君個老母叫我代佢、上堂。。（滾花）（賈唱）既往之事、何用講。。是

非曲直、不用多談。。但求足下、把慅忍心放。。不念丘家女子、請念同學

一塲。。（顧唱）賈君說話、不細想。。丘幻生殺人壙命、罪有應當。。也曾判

決、點樣翻案。。哈哈、我估你鐵面無私、到底是一個官樣、文章。。（賈唱）

丘幻生既無辜、被你來陷。。你道他殺人壙命、問你証據在何方。。你又是

據何理想。。自古道捉奸在床、捉賊拿贓。。（顧唱）雖無証據、有事可看。。

嫌疑兩字、洗刷難光。。如果話唔係毒殺親夫、毛君點嚟命喪。。噉樣狼毒

嘅女子、抵佢槍斃而亡。。(買唱)曾參殺人、憑傳講。。若說道嫌疑有罪、

法律無光。。自古道天有不測之風雲、一個人怎能、無恙。。倘若是、照你所

論何用政治、改良。。(顧唱)政治乜野叫做改良、真係越改越混賬。。咪估

你黨人改革、係盡善良。。杠你身為、民政長。。學無經驗、辦事荒唐。。

(買唱)我話你是禽獸衣冠、豺狼之相。。稍知人情、不知喪心病狂。。想必

丘幻生前世與你有寃、今世被你來害陷。。說到殺人兩字、唔怕六月飛

霜。。(顧唱)做官唔殺人、點能得官升上。。殺人係我地、做官嘅唯一主張

。。說話不投機、閻佬都唔配同你講。。(收板)我估你請我來飲唱、點知到

重要我生氣一場。。

(咸醇王宮闈餞別)

△千里駒 白駒榮 首本▽

(撞點)(慢中板)(咸醇皇唱)手拿着、這杯酒驪歌、三唱。。嘆人生、最傷

咸醇王宮闈餞別

心係聚短、離長。。見美人、眉黛春色減。。托香腮、指偷彈。。默無言、愁容

慘。。在此梨花帶雨惟有情淚、沈瀾。。却可憐、月正圓被那浮雲、遮暗。。

唉、今日斷腸皇帝對着薄命娘娘越覺意悶、心煩。。想當年、花晨月夕與

卿何等、歡暢。。開瓊筵、飛羽觴曲奏、霓裳。。見愛妃、芳容紅霞泛。。比垂

楊、嬌無力醉倚、牙床。。一對秋波、含情盼。。孤此時、羨今生艷福不讓、

襄王。。又誰知、老蒼天妒忌把我美滿姻緣、拆散。。從今後、難望卿俺寒

爐煖侍件、為皇。。這都是、皇福薄無言、可講。。今臨岐、借杯酒聊表、衷

腸。。(胡妃唱)小纖手、接過了蓮花、大盞。。令臣妾、忍不住珠淚、兩行。。

你來看、那鴛鴦無端、分散。可憐他、形單影隻好不、淒涼。。嘆桃花、何薄

命如此、凋喪。。誰知儂、比桃花命薄、非常。。豈前生、燒錯斷頭香今世姻

緣難如、願望。。說甚麼、你憐我愛地久、天長。。唉、風流債、冤孽障。。好

比黃粱、夢一場。。從今後、對菱花容顏、消減。。懊儂畫眉、難覓君王。。塗脂抹粉、情意懶。。雲隔巫山、枉斷腸。。儂對着、這杯酒心如、劍創。。到不如、奠蒼冥免惹、愁煩。。（皇唱）勞燕東西、各分張。。風蕭蕭兮，去不還。。知枕冷、與衾寒。。雖是江山、安無恙。。唉、難得美人、伴孤皇。。（妃唱）好從今後紅綃帳裡、神魂愴。。悶對孤燈、嘆夕長。。溫香煖玉、徒夢想。。誰事多磨、從古講。。情天夢夢、願難償。。自古紅顏、薄命慣。。誤人家國、是不祥。。從此蒲團、把綺纖。。悟透色空、脫塵凡。。愧儂受慰、如海樣。。未能結草、與含環。。（皇唱）為皇福淺、與緣慳。。美人恩重、消受難。。可恨權臣、為國患。。愧孤無術、挽狂瀾。。破鏡重逢、終有望。。願乞春陰、庇海棠。。（妃唱）天地無情、山河慘淡。。月缺不圓、花洞殘。。事到傷心、情惘惘。。山深林密、把身藏。。不理人家、恩與怨。。惟抱琵琶、自偷彈。。（皇唱）

咸醇王宮闈餞別

一角斜暉、烏鴉返○○。暮雲深鎖、那垂楊○○。捨不得愛妃、忙叫喊○○。（介）除
非夢裡、難見爲皇○○。（妃唱）難捨難離、心惆悵○○。好比失羣孤雁、怎驚寒
○○。叫侍臣准備車輛、菩提菴往○○。（介）念經拜佛、在禪堂○○。（下）（滾花
（皇唱）個駕無情香車、載了美人往○○。使我望窮秋水、不見還○○。從今後
人面桃花、無限春愁秋感○○。（收板）相思透骨、恨茫茫○○。

（蘇秦不第）

△聲架羅
小晴雯**首本**▽

（撞點）（中板）（蘇秦唱）蘇季子、這幾載眞果是時運、不通○○。東不成、西
不就縱有拿龍捉鳳每日困在、家中○○。吾的父、口聲聲說我無才、無用○○。
老娘親、說我今生無發達恐怕一世○○。貧窮○○。哥與嫂、取笑我是個庸儒一
概世情、不懂○○。這都是、人無知遇好比淺水、困蛟龍○○。左一句、右一句辱
得我心如、火動○○。（介）好一比、寒天食冷水點點記在、心中○○。（白）鄙人

蘇季子、當日前往秦邦求名不遇、以致落魄歸家、郤被爹娘兄嫂　辱罵一塲、這也難講、不免遭往機房、見了賢妻、再作道理可。。(唱)人生最怕、運不通。。執了黃金、變廢銅。。任你是滿腹珠璣、中何用。。行船又遇、頂頭風。。長嘆一聲、怨句天公。。(介)求名不遂、飲恨重重。。(撞點)(中板)(周氏唱)祇可嘆、命不辰眞是令奴、哭痛。。嫁一個、腐書生好比鳥入、牢籠。。他每日　誇奇能自稱才高、有用。。又說道、時運來可以發達、無窮。。怎知道、許多事都是常常、掛望。。連累我、捱飢抵餓無日、歡容。。坐機房、思想起眞是令奴、苦痛。。(介)諒今生、難倚望官誥、加封。。(白)奴家周氏、配夫蘇季子、祇因丈夫無能、連累終日捱飢受苦、這也難講、不免邁入機房、織機則可。。(唱)赴機房、思想起眞果是淚如、泉湧。。罵一聲、無用夫不比、人同。。這都是、奴命鄙怨人、無用。。從今後、

蘇秦不第

蘇秦不第

難倚望夫貴妻榮。。無奈何我這裡把機、來弄。。（介）悶無聊、愁難放血淚、飄紅。。（滾花）（蘇秦唱）滿腹珠璣、中何用。。十載寒窓、費用功。。莫不是次公多事、將我來播弄。。（介）好比大鵬失手 被困牢籠。。忽聽機房、人聲鬧。。（周氏唱哭皇天調）想奴眞眞生來條命苦、嫁個無川丈夫、想人家嫁夫、穿紅又着綠、想奴家嫁夫、難把日來度、誰人憐惜奴、不若一命喪黃土、待奴罵聲你個無用夫。。（蘇秦白）哦、（唱）難道是偃蘇秦、未有奇逢、（白）且住、你看我妻、在機房來長嗟短嘆、做不得、待我上前、自有主意、（轉身白）妻呀、為丈夫回來了、（介白）喂、賢妻呀、為丈夫于今囘來了、（介白）吓吓、為何不啾不睬、眞眞豈有此理、（周氏白）常言道、柴米夫妻、酒肉兄弟、無柴無米、那個來啾睬你（蘇秦白）賢妻呀、少得要如此怒氣、請坐機房、為丈夫有良言相勸呀、（西皮唱）賢嬌妻、少得要

心一堂粵語・粵文化經典文庫

怒氣冲冲。。待爲丈夫、把言、解你、愁容。。（周氏唱）罵一聲、鄙夫、眞是

無用。。害得奴、終日、受盡、貧窮。。（蘇秦唱）姜子牙、原本是、才華絕世

。。他運未來、在於渭水河、造個、漁翁。。（蘇秦唱）（周氏唱）聞此言、在此、分明發

夢。。怎比得、前古人、大不、相同。。（蘇秦唱）現目前、雖然、困手貧窮。。

守得、雲開、見月、玲瓏。。（周氏唱）我難學、這個、賢良一宗。。你寫、離書

、各散、西東。。（蘇秦唱）自古道、將相、無種。。有日裏、風雲會、直上、蟾

宮。。（二流）（周氏唱）任你說出、天花龍鳳。。姑娘當你、耳邊風。。（蘇秦

唱）若是我三年、未有官誥封。。任從你改嫁、永不存宗。。（周氏唱）你口

說無憑、還要你擊掌爲証。。（蘇秦白）你敢與爲丈夫來擊掌不成、（周氏

白）你估、（蘇秦白）難道是怕你不成、（周氏白）懼你不成、（蘇秦白）你

又來、（周氏白）你又來、（擊掌介）（蘇秦唱）難道是我怕你、非英雄。。打

過你個賤人、好計弄。。（收板）從今後夫妻們、永不重逢。。

（蘇秦歸家）

（二王首板）（蘇秦唱）遍繞間、在相台、身掛紫衣。。身掛紫衣。。（二王慢板）俺蘇秦、降和六國伐秦有功六國時我爲丞相、之職。。叫人來、你與爺、打道轉回、府第。。一路行、思前想後令我感懷、不已。。想當初、出投秦、祗爲功名、不第。。歸家來、哥與嫂又把我、相氣。。見雙親、他罵我、怒氣、不息。。我的妻、不啾睬又不肯、下機。。這都是、爲男子、無不歸家、度日。。因此上、連累爹娘受盡、傷悲。。無奈何、我祗得、拼命投江、而死。。好一個、賢三叔見我行爲舉動便知、前事。。趕上前、扯住衣細問、端的。。他用言、相激我、不要、尋死。。不顧爹娘不念、宗枝。。不過是、因你上京、祗爲功名、不遂。。那秦邦、錯認賢姪當作枯木、乾枝。。怎知到、菩

蘇秦歸家

勤學、十載寒窓發盡、功力○○他又道、我滿腹奇才以後定然有個、好處○○這一番、金石良言、我又言猶、在耳○○（二流）待等來春三月、花發新枝○○我祇得聽他相勸、就把生平下氣○別叔叔再來名、把計來施○想當初去投秦、他有眼不相識○○今日我調轉鎗頭、伐秦邦幾次○○我親此干戈、全憑我三寸舌○○我統領六國人馬、量他獨力難支○叫人來你與寮、旌旗收下○○（介）再不要鳴鑼唱道、下車而行○進頭門見哥嫂、恭恭下禮○○有一個頭戴鳳冠身穿霞佩叮噹響、是我結髮嬌妻○○進二堂見雙親、忙忙下一個全禮○○（介）我身榮華全憑着、三叔維持○○時賢婆隨我、同拜天地○○（收板）一家人、從今後、福祿壽齊○○

（伍員夜出昭關）

△聲架維　小嘴燹　首本▽

（大撞點）（中板）（伍員唱）時運窮通、身落難○○一心怒恨、楚平王○○我父

71

心一堂 粵語·粵文化經典文庫

伍員夜出昭關

伍員、回朝上。○○為保世子、過刀亡。○○今日都城、出了榜。○○說到我伍家

乃是朝廷、犯罪人。○○多感了恩公、仁義廣？救我連夜、出昭關。○○不覺來

到、荒郊上。○腹中飢餓、怎樣行藏。○○無奈何就把、荒郊而趲？（介）不覺

到此、是河旁。○○舉目抬頭、來觀看？（介）又只見一位姑娘作此、洗衣裳

○○走上前來、把禮參。○尊一聲娘行、聽端詳。○○我本是落難人、到此方

○○肚中飢餓、好淒涼。○萬望娘行、慈悲放。○○把米糧充飢、感恩不忘。○○（洗

衣女唱）聽他言來、把話講。○○不由於奴、心若忙。○○他說道落難之人。到此

方。○○肚中飢餓、難以行藏。○他叫於奴、施恩放。○○未有米糧、好掛愁腸。○○

低下頭、自思想。○○（作想介）霎時有計 在心旁。○○忙把碗漿、來敬上。○○將

軍還要、吞下腸。○○（伍員唱）用手接過、一碗漿。○由如餓虎、見群羊。○無

奈何放下了愁容、來吞下。○○（造手介）（唱，未知何日、報得還。○○就此一

別、把路趲。。(介)倘若是到了吳邦、報你恩還。。(下)(洗衣女白)哦、(滾

花唱)只見將軍、把路去。。不由於奴、未有主持。。奴奴守了、有二十二

。。未曾會過、那男兒。。今日失了、貞節義。。怎能對得、奴夫住。。低下頭

來、思一思。。(作想介)(唱)不如一命、投水死。。(跳落水)(伍員冲頭上)

(滾花唱)祇見娘行、把命喪。。不由伍員、心若忙。。將身跪在、塵埃上。。

(介)裏告娘行、聽端詳。。為甚麼為我伍員、把命喪。。叫我為能、捨得娘

萬望娘行、靈魂放。。保佑我早日、到吳邦。。倘若是前到、吳邦上。。奏

凱榮歸、報你恩還。。拜罷了娘行、抽身往。。(收板)倘若是、到吳邦、報答

娘行。。

(關雲長華容道擋曹)

△靚榮首本▽ <small>說曹操白</small>

(梆子掃板)(關雲長唱)叫三軍、與本帥、華容道往。。(滾花)在此截殺、那

73

關雲長華容道擋曹

曹操。(左撤慢板)俺關某、在馬上、思前、想後。想起了、從前事、細說、棍由。桃園中、來結拜、同心、滅寇。破黃巾、不過是、小小、功勞。虎牢關、戰呂布、英雄、糾糾。普天下、誰不識、劉張、關某。憶當年、圍土山、無地、可守。無奈何、約三事、降漢、不降于曹。他待我、可算得、恩高、義厚。奏漢君、又封我、漢壽、亭侯。報知恩、解白馬、顏文、授首。封金印、壽、大哥、富貴、難留。過五關、斬六將、戰袍、血垢。三通鼓、斬蔡陽、計用、拖刀。兄弟們、纔得遇、古城、叙首。歷盡了、千百戰、共禍、同憂。(轉中板)今、日裏、領將令華容、守寇。是孔明、他命我來藏、曹操。他說道、曹兵敗必走華容、之道。如不然、立軍令要賭、人頭。又教我、設火烟、把他、來誘。虛作實、實作虛定中、計謀。在這裏、埋伏了二百、刀手。待等著、那曹操兵敗、來投。在馬上、橫着了青龍、大刀。舉鳳眼、看叢

關雲長華容道擋曹

林四處、清幽。。耳邊廂、又聽得人馳、馬走。。好一此、狂風起桐葉、飄秋

。。一定是、那曹操敗走、來到。。（介）叫三軍、環列著、莫走曹操。

（首板）（曹孟德唱）曹孟德、殺敗了、回轉國邦。。（左撒慢起）悔不該、帶

人馬、兵犯、東橋。。帶領著、雄兵將、八十、三萬。。在赤壁、紮大營、輜重

如山。。小周郎、用火攻、魂飄、魄蕩。。又遇著、火東風、火燒、連環。。剩下

了、十八騎、殘兵、敗將。。可憐著、百萬兵、死得、慘傷。。無奈何、來到了、

華容、道上。。想必是、那山崗、未有、埋藏。。（轉中板）可、笑著、諸葛亮無

謀、之漢。。在此處、斷吾路命喪、黃粱。。將身兒、來至在路傍、之上。。又

聽得、有人馬隔山、暗揚。。想必是、華容道又遭、羅網。。一定是、我的命

不得、久長。。（介）看一看、何處兵怎樣、埋

藏。。（關雲長唱）俺關某、抬起頭用目、觀看。。又只見、那曹操兵敗、將亡

75

關雲長華容道擋曹

○○看他們、上前來有何、話講○○衆三軍、切不可釋放、奸曹○○（曹孟德唱）走上前、施一禮把話、來講○○問君侯、帶人馬征勦、何方○○莫不是、來擒我囘營、領賞○○還須要、婆慈悲、放我、而逃○○（關雲長唱）奸賊說話、好膽量○○不由關某、怒胸膛○○將令如同山海樣○○誰敢釋放、你而逃○○好好下馬、來受綁○○倘若遲延、刀下亡○○（曹孟德唱）聽他言來、魂飄蕩○○雲時叫我、未有主張○○低下頭來、自思想○○（作想介）（白）有了、（唱）三軍上前、跪路傍○○昔日與你、同歡暢○○舊義故交、好情長○○你前者過五關、誅六將○○曹孟德幷無、掛在心腸○○今日裏施恩、將我放○○待來生爲犬、報你恩光（關雲長唱）只見曹賊、好慘傷○○關某言來、聽端詳○○倘若將你、來釋放、怎能囘覆、我兄王○○低下頭來、心內想○○（介）放你兩字、難上難○○（曹孟德唱）不好了、（滾花唱）將軍不肯、把我放○○欲想逃生、

七〇

心一堂粵語‧粵文化經典文庫

難上加難。無奈何上前、忙忙跪上。。（收板）你還須要開天恩、放我而逃。

（劉金童兄妹遇雪）

△覘少鳳 新文仔 首本▽

（二王首板）（劉金童唱）恨婆婆、他那裏、良心慕娑。。（滾花）（二流）可憐
我兒妹們、受此淒涼。（白）少子劉金童（玉姐白）小女劉玉姐（金童白）
噯賢妹呀、（玉姐白）哥哥、（金童白）思想狠毒婆婆不仁、將我兄妹趕將
出來、路途不熟、如何是好呀、（金童白）賢妹說得有理、隨兄前往則可、（二
王慢板）兄妹們、手挽手、把路途、來趲。。恨祇恨、那婆婆狠毒心腸。。我
母親、受苦楚、在於監牢、之上。。又將我、兄妹們趕出、門牆。。有日裏、老
天公、把眼、放開。。拿住了、狠毒婆婆過刀、而亡。。（玉姐唱）勸哥哥、少
得要、如此、怨唱。。待小妹、有言語細說、端詳。。這都是、兄妹們、遭此、

劉金童兄妹遇雪

磨難○○因此上、父又死母在、監房○○（金童唱）都祇為、黃土崗、祭奠、而往○○又誰知、深山內現出、虎狼○○但不知、我二叔、他一命、怎樣○○害得我上、為此事禍起、蕭牆○○（玉姐唱）這都是、狠毒婆、如虎、一樣○○害得我母子們如此、慘傷○○兄妹們、好一比、楊柳、飄蕩○○又好比、遇狂風雨打海棠○○（金童唱）勸賢妹、少得要、愁眉、不放○○未到頭、還須要放下、愁腸○○兒妹們、手挽手、把路、來趲○○（二遶）又祇見烏雲回聚、降下風狂○○莫不是路途中、風雪大降○○可憐我兒妹們、受此凄涼○○回頭不到賢妹、把青來講、又飢餓又寒冷、怎樣商量○○（玉姐唱）這都是老天大、把我們磨難○○又無衣又無食、風雪飄寒○○莫不是在中途、一命該喪○○兒妹們頭抱頭、兩淚汪汪○○（金童唱）滿山中沙與石、隨風飄蕩○○鳥又飛獸又走、無處躲藏○○抬起頭見蒼天、風雪大降○○（介）又祇見鵝毛雪、片片飛揚○○

萬望姑娘、傳號令。。搭救於他、出大營。。（木桂英白）不好了、（唱）聽他

言、嚇得我滾鞍下馬。。走上前、叫一聲恩愛冤家。。叫將軍、你不必心驚

駭怕。待妻子、進寶帳細說因芽。。整一整、烏雲髻緊隨凱甲。。接過了、降

龍木吩咐木瓜。三千擔、乾粮草隨身帶下。。五百名、孟家丁四路安排。。

奴這裏、進寶帳把頭低下。。（介）待公公、有言問幾把話開。。（孟焦仝白）

啓稟元帥、女將到、（梆子首板）（楊延昭唱）耳邊廂、又聽得、女將到。（孟

焦仝白）啓稟元帥、女將到、（楊延昭白）小心侍候、（梆子慢板唱）宋營

中、來了個、女將、嬌娃。。問一聲、女將軍、家住在、那一省、那一府、那一

縣、那省那府那縣哪喱呀。誰家女、那家眷、誰家女來那家眷、叫焦贊、和

孟良、上前去、問過他、再問他、問他問他問他可有、爹姆。。焦贊、問他。。

（孟良白）噯、女將、元帥問你、何方人氏、姓乜名乜、叫做乜乜、（木桂英

79

白）你又聽呀、（唱）聽一言、奴遭裏、稟告、鑾駕。木桂英、是奴名、宗保、室家。。（焦贊白）啓稟元帥、遣個女將、就是山東木桂英、（楊延昭白）是嗎、他就是山東木桂英、（作驚介）（焦孟全白）啓稟元帥、不妨不妨、有我們在此、不用驚慌、（楊延昭白）小心保駕、（焦孟全白）從命、（楊延昭唱）聽說罷、木桂英、心驚、駭怕。。宋營中、來了個、殺人、寃家。。問一聲、女將軍、你不在、山東、戲要。。來到了、宋營中、所爲、甚麼。焦孟、問他。。（焦贊白）喂、女將呀、元帥問你、不在山東頑要、來到我宋營地面、造甚麼、（木桂英白）你又聽呀、（唱）三千担、乾粮草、隨身、帶下。。五百名、孟家丁、來助、戰殺。。身帶着、降龍木、此寶、無價。。特地來、投宋營、獻與、皇家。。（楊延昭唱）聽說罷、進寶來、心腸、放下。。接過了、降龍木、滿面、生花。。（轉中板）爲、此寶、每日裏我愁腸、難下。。爲此寶、每日裏懶帶、烏

心一堂　粵語‧粵文化經典文庫

紗。。為此寶、到山東把陣、來敗下。。為此寶、纔斬了不肖、奴才。。(孟良

唱)我為你、打了我四十大板。。(焦贊唱)我為你、那齙髭燒成綠荳芽。。

(楊延昭唱)叫焦贊、拿龍木高高、懸掛。。待五哥、下山來封贈於他。。三

千担、乾粮草就軍營、發下。。五百名、孟家將四路、安紮。。這這這、這女

將且把營房、紮下。。(介)來日裏、奏天子請旨、封他。。(木桂英白)謝過公

公。。(唱)小將軍、為甚麼觸犯、爺駕。。因何事、綁轅門要殺於他。。(楊延

昭唱)聽他言、不由人、心如刀殺。。他那裏、明知到故意問他。這著生、

犯將令該要殺。。你不必、在此處子細稽查。。(木桂英唱)小將軍、犯將令

本該斬殺。。還須要、看奴面饒恕於他。。(楊延昭唱)罵一聲、這女將真果

膽大。。敢在我、宋營裡吱哩喳嘩。。不看你、進降龍功勞甚大。。管叫你、雲時

間命喪黃沙。。(木桂英唱)老公公、若不把兒夫赦下。。宋營中、殺一個寸草

六郎罪子

無芽。(楊延昭唱)叫焦贊、和孟良小心保駕。(介)遣女將、他生來似虎張牙。。我本待、將宗保繩綁放下。。(木桂英唱)怕祇怕、天門陣無人應答。。(木桂英唱)二千陣、二萬陣奴也不怕。。何懼那、天門陣一百零八。(楊延昭唱)天門陣、亦非是孩童戲耍。難道是、兒一個敢去戰殺。。(木桂英唱)這女將、在營中口說大話。。無奈何、把天書子細詳查。再細看、九女星從何降下。。或是男、或是女落在誰家。。玉帝爺、差天魔來把凡下。。木桂英、投山東不錯不差。。早知到、九女身是兒脫化。。奏天子、先下個紅聘金花。。兒不談、將為父擒在馬下。。宋營中、眾將官把爺笑殺。。看起來、他是個夫妻恩愛。。看在了、小姐面饒恕於他。。(木桂英唱)准了情恩如天大。。喜得我木桂英滿面生花。。將身兒、來至在轅門之下。。(介)鬆綁了、我的恩愛冤家。。(楊宗保唱)我好比、羊離虎口又得放下。。我好比、逢

心一堂粵語·粵文化經典文庫

溫生才刺孚琦

春草又發生芽。。走上前、謝過了賢妻保駕。。從今後、在朱營同享榮華。。回頭來、見嚴父心驚、膽怕。。想孩兒、再不敢違令犯法。。（楊延昭唱）楊家令、誰不曉此天還大。。為甚麼、木角寨私配群釵。。我念在、父子情將你饒下。。從今後、身帶令切莫做差。。你祖父、楊令公會保車駕。。你祖母、封太君曾把韶掛。。你胞兄、賜金鐧誰個不怕。。你胞親、金枝女王藁無瑕。。窩父前、誰不知當令駙馬。。一家人、一個個樂享榮華。。但祇願、天門陣有人戰殺。。（收板）除卻了、那番奴、口笑哈哈。。

（溫生才刺孚琦）

（二王首板）（溫生才唱）恨滿奴、寇中原、二百餘載。。二百餘載。。（滾花）鄙人溫生才、乃廣東嘉應州人氏、自小在營中效力多年、繞得一個五品軍官、後來只見官塲腐敗、投出外別妻子轉唐山、要報宗國仇來。。（白）

83

溫生才刺孚琦

洋、開工創業、偶遇孫先生遊歷到此、四圍宣佈、講起揚州十日、血流成河、纔知道我們祖國、却被滿奴如此凌辱、想我是個漢族男兒、不報祖仇、正是枉居人世、因此買舟回唐、尋個機會、這也少言、昨日傳軍說道、三月初九、大放飛船、一班政界中人、定然在此參觀、莫若身懷槍械、遷到燕塘則可○○(二王慢板)想呀呀、當初、在營中、効力、數載○○不顧生、不顧死、不顧生死不辭勞苦纔得一個五品、軍牌○○不顧生將一牌、來配我就共結、利諧○○到後來、眼見得、官場、腐敗○○終日裡、殺人頭、來染頂、殘害同胞只顧陞官、發財○○對此景、却令人、眞難、忍耐○○因此上、別廣東、過南洋把業、創開○○偶遇著、孫先生、到了南洋地界○○他念著、祖國仇、愛同胞、不辭凶險走遍了地角、天涯○○講起了、揚州十日、血流成河眞是令人、痛壞○○想我溫生才、本是漢族男兒、不報

心一堂粵語‧粵文化經典文庫

祖仇未遂、心懷○○俺學得、徐錫麟先生、智慧驚人他就留名、萬代○○因此

上、買舟回國等待、時來○○見傳單、放飛船、在於藥塘、所在○○（二流）又

琦來○○我本待發洋鎗、將他對待○○又恐怕連累同胞、一命哀哉○○我退一

只見飛船放起、好不妙哉○○驚動了遊人、如山海○○又只見前呼後擁、孚

步趲到議院、來來來等待○○（介）又聽得鐘聲四打、擺道同來○○我提起了

洋鎗、將他來害○○又只見鎗聲一起、衛隊離開○○我報了祖仇、又與同胞

除害○○（收板）大丈夫、留名譽、溫氏、生才○○

（溫生才臨刑）

△大　喉▽

（二王首板）（溫生才唱）溫生才、（二句轉二王慢板）今日裡、噎而倚依噎

、在於法塲上亞啞呀、臨刑、不變○○那呀啞、那呀啞、那呀啞○○自古道、殺

身成人夫復、何言○○我啞亞呀、自從呀、離了南洋、來到廣東、地面○○甫

聽得、演飛船、李琦將軍出城看演、我乘此機、袋洋鎗、奮勇上前出其不

意攻其無備喪他、狗命○○當此時、見旗兵、貪生怕死望風而逃恐後、爭先

○○怪不得、人說道、這一班、蚯米大虫俱是無用幷非、謬言○○我襯此時、

脫身逃在、三角、市面○○舉頭看、見巡警攔住、身前○○我本待、發一鎗喪

他、一命○○恨錯見、不肯自殘同種故此輋手、被擒○○到衙中、那賊官、用

甜言叫我把同黨供將出來、超生於我路有、一線○○我本是、壯志男兒自

作自受、怎肯把同胞、株連○○他這裏、用嚴刑把我、煎煞顏○○怎奈我、視死

如歸任他千磨百鍊口供、依然○○他無奈何、纔將我、押往市場、填命○○自

思想、仇已報、志已伸、好比功成身退我就含笑、黃泉○○（二流）衆同胞站

列在兩傍、靜耳細聽○○人在世爲奴隸、何等下賤○○住在了專制國、好比

啞子食黃蓮○○衆同胞聽罷我言、須要堅持國民主見○○（收板）温生才總

然是、死了文存。。

（客途秋恨）

△生　喉▽

（梆子首板）孤舟上、寂無聊、江中惆悵。。（滾花）未知何日、得會釵裙。。

（白）客歲別鄉還故里、途中夢寐夜眠遲、秋風陣陣吹人冷、為憶多情伴

夜長、小生繆蓮仙、當初前赴秋闈、不料功名蹇滯、後來窮途作客、怎奈

作慕樓身、誰想遇着多情之妓、麥氏秋娟、他憐才如命、不我遺棄、與我

意合情投、繾綣將有兩月之久、誰想全群催趲、要我速整歸鞭、我也曾在

望江樓上、與他舉觴話別、今日天涯遠隔、不見意中人、思想起來、正是

洛陽春色、未知何日重逢也。。（梆子慢板）夜眠遲、在孤舟、江寒、人靜。。

斜倚在、那蓬窗、追憶、多情。。回思起、青樓邂逅、中秋、夜景。。手挽手、

共拜嬋娟、與他海誓、山盟。。兩情憐愛、肝膽情投、花開、樣景。。怎知到、

客途秋恨

87

客途秋恨

全群催迫、要我速整、歸鞭○○恨緣慳、拆散了、鴛鴦、交頸○○望江樓、定期

後會、舉觴、餞行○○到如今、劉阮泛棹、雲迷、夜景○○桃花依舊、人面全

非、不見、多情○○那佳人、往何處、令人、莫辦○○慚煞我、望穿了、秋水、盈

盈○○（轉中板）悶、慨慨、推蓬窻覷物、玩弄○○見秋水、與長天好比寶鏡、

澄清○○長空外、排燕子雙雙對對全聲、相應○○最恨是、萍橋裏欄鎖住、寒

煙○○聽鄰船、歌出了無恨、情景○○有一曲、相如鼓琴引動卓文、私情○○耳

邊廂、又聽得嬌聲婀娜疑是美人、步徑○○原來是、月移花影風弄、竹聲○○

俺小生、情懷悲秋本與宋玉、全病○○見景物、利歌曲打動我、哀情○○姐呀

你、冰飢玉質況且又憐才、如命○○不嫌我、窮途作客與我齒臂、爲盟○○怎

知到、奸事多磨皆由、天命○○桃園再訪、不面、嬌英○○莫不是、遇人不淑

已把、命盡○○姐呀、月也長圓花也容易落、係爲你、詠吟○○想起了、昔日

心一堂粵語・粵文化經典文庫

（夜吊金嬌）

△生 喉▽

（梆子首板）見孤墳、不由人、魂飛魄散。。（河調慢板）皆因是、紅顏多薄

命、纔使恨海、翻瀾。。想人生、居煩惱界、好一似弱草纖塵浮踪、聚散。。

任你是、蓋世聰明、參破立妙逃不過刼數、樊籠。。卿本是、花弱女子、生

不逢辰又值椿萱、早喪。。受飢寒、又無兄弟、零丁孤苦遇人不淑以致賣

落、勾欄。。（轉中板）怨、祇怨、天公注就如花美貌又是沉魚、落鴈。。逞風

流、一笑傾城清歌妙舞真果是名播、珠江。。係遇著、花晨月夕顧曲徵歌

爭擲纒頭、十萬。。溫柔鄉、卿你也曾嬌盡了許多白馬、金鞍。。有幾個、白

江州憐香惜玉一片多情與你知音、共賞。。徒戀者、鏡花水月纔有這段、

災殃。。大沙頭、祝融稔駕設下了天羅、地網。。娑時間、無情火好像赤壁、

情好比鏡花、水月影。。（收板）窮途作客、遇佢有緣。。

89

再生緣延師診脈

連環○○滿江中、花殘玉碎觸景傷情實在令人、悽慘○○

（再起中板）可、惜你、溫柔弱質挤死附落、東洋○○我本是、一個多情人早

有憐惜、思想○○因此買得一塊黃土、學個葬玉、埋香○○免得你、芳魂寂寞

無○倚向○○那文人學士、遊春玩景至此、吊墳堂○○我如今、有薄酒三杯、

清香一枝、不過是畧表卿的凄涼、苦況○○還有兩行珠淚、一瓣清香○○望

卿有靈、前來受享○○切莫貧鄙人、一片心腸○○你來生、托世爲人不可亂

投、方向○○縱然是、爲奴作僕勝過賣落、勾欄○○從今後、八亡花落、空惆

悵○○姊一比、南柯夢一場○○前情以後、休重講○○肝腸割斷、對誰談○○暮

雲陣陣、天將晚○○（收板）倘若是、紅絲未斷、再結良緣○○

（再生緣延師診脈）

△靚 耀
　省 麗 湘
　　首本▽

（小武白）我估是誰○○原來是恩師○○恩師駕到○○學生失了遠迎○○望祈見

心一堂粵語・粵文化經典文庫

諒。。（花旦）你有病在身。。隨隨便便。。就罷了。。（小武白）恩師有座。。有

座。。（花武座下花白）請問忠孝王。。遭幾天病體何來。。從頭一二說上。。

待爲師開了良方。。自然藥到回春了。。（小武粵爽白）恩師。。我唔係謂若

何樣病。。謂若一個人病嗜。。恩師。。（介）那傍掛列。。是孟麗君小姐。。眞

容在處。。（介）恩師你。。睇吓佢。。無情無義。。眞眞對得我住。。好比豬狗

禽獸一般。。。恩師。。。（花廣爽白）我話佢唔係。。無情無義。。正是有情有義

過頭。。當初謂若。。劉國舅不仁。。強逼婚姻。。是他。。改扮男裝。。身投出外。。

他日存貞存節囬來。。你是無情無義是眞。。你娶了劉小姐過門。。夫妻恩

愛就好了。。（小武白）恩師。。婆劉小姐過門。。當初只爲君王有旨。。爹娘

有命。。故此拜了堂。。都未曾洞房呀。。恩師。。。（花白）拜唔拜堂。。洞唔洞

房。。我亦唔知到你咯。。（小武白）講多無用。。想學生此病。。難以全愈了。。

李仙刺目夜諫元和

正所謂九死未有一生。。學生死宜何怨。只怕年邁雙親在堂。。無人倚靠。。

正望著恩師你。。憐念我年邁雙親。記然學生死在九泉。今生不能報得。。

來生變著犬馬。。酬報恩師你。。恩師請上。。細聽學生一言則可。(小武滾板唱)恩師且在書房上呀呀。。細聽學生說言章。。想我此病、雖愈上。。

未知何日、除却病患。。呀呀(花白)忠孝王。事到如今。不川傷心悲淚。。

傷心者。。越更勞神。。還須要從頭一二說上。。待寫師開了良方。。自不然

藥到回春了。。(小武白)恩師你有聽呀了。。(西秦唱對答)未錄

(李仙刺目夜諫元和)

△肖麗湘
風情杞首本▽

(花旦二簧掃板)請哥哥、暫坐荖、闡房之裡。。(重句)(慢板)待奴奴、把

一担傷心事、一宗宗、一件件、一宗一件訴上、你知。。問哥哥、你何故。。

日夕在烟花、之地。。迷戀著、殘花敗柳、反棄玉蕊、瓊枝。。哥哥你、素

李仙剌目夜諫元和

來其、凌雲、壯志○○緣何事、今日裏好比一隻探花蝴蝶被了、花迷○○

思想起、不由人、涙飄、如雨○○是風流、是孽債你還須要參透、入微○○

兒女情、最易短、英雄、之氣○○楚覇王○○烏江自刎亦爲一個、虞姬○○從

古來、深花人一定是爲花、而死○○旣然是、還崇不講還有、三樣、不宜○○

頭一件、世界女子、多是無情況是靑樓、歌妓。今日你、莫不是迷頭迷腦

就總總、不思○○在花叢、個一個、都說是有情、有義○○到他日、你床頭金

蠱着又是怎樣、行爲○○見着你、貌舌貌唇頻說是鷄酥、鴨尾○○到其時、纔

知到此是金石、言詞○○靑樓中、無過是金錢、主義○○枉哥哥、終日沈

迷花酒如醉、如痴○○第二件、酒後茶前、個個皆稱、知己○○講到了、

雪中送炭試問今古、爲誰○○自古云、美酒飲到半埕、始識酒中、之味○○

勸哥哥、須要及早回頭猛醒痛改、前非○○奴恐怕、散盡腰纒、個陣有

賣馬蹄舟中賣肖

誰、識你。。到其時、講甚麼左偎紅粉、右抱、蛾眉。。第三件、興盡悲

來、古今、皆是。。染若了、疔疔魚口、個陣痛徹、膚肌。。那時節、又

請大國手先生、調治。。到其間、知錯難翻悔恨、也遲。。我覘來、一宗

宗都是有情、有理。。有情有理。。(二流)可以銘諸座右、你又想透未遲。。

須要立定腳跟、回心轉意。。(收板)美人關、不打破、伊戚終貼。。

勸一句我哥哥、須要看破色空兩字。。切不可葫蘆依樣、覆轍重蹈。。必

(賣馬蹄舟中賣肖)

△桂花芹首本▽

(旦掃板唱)離扁舟、往長街、營生貿易。。(中板)竹籃內、那生菓各樣、全

齊。。(白)奴家馬蹄金是也、不幸雙親早喪、多感嬸娘撫養、長大成人、今

日開暇無事、不免携這籃生菓、街前發賣可、(慢板唱)想奴家、在蓬窗、

人聲、寂靜。。思想起、當年事珠淚、悲啼。。恨雙親、遭不幸、一命、去世。。

九六

心一堂粵語·粵文化經典文庫

留下我、獨一人好不、淒其。。多感了、我嬋娘、將奴、周濟。。到而今、長成

了二八、有期。看將來、倚仗人、終非、久計。但不知、作歷生捱合我、施爲

。。（中版）欲、打魚、又恐怕、總唔發市。。欲摩蜆、又恐怕遇着、蟹蜞。。欲

傭工、又恐怕、受人拘制。。欲揀茶、又恐怕惘的潮氣佬 攞我便宜。。真果 是

是、不由人、實難處置。。到不如、賣生果、自身支持。。（過枝）這、由果 是

奴家、買來度日。。有人來、幫襯我喜笑微微。。四季生果、隨時至。榴橘當

春、正合時。櫻桃好象 朱唇啟。。青梅止渴、實難離。。枇杷果、共堪賞識。

江南杏子 結連枝。。南華好大李、紫洞好黃皮。熟葡萄、香噴鼻。鷄屎果、

賤過泥。。石榴醋味、大無比。常眞食同是馬蹄、生枇果、須謹記。。拍荔枝、

要防提。。菱角壳確難、下齒。。粟米仍須摸了衣。。西瓜斬開紅在裡。。波

蘿切出、永淋漓。。石硤龍眼講千結。。花地楊桃分外肥。。佛手指多、唔似

寶馬蹄舟中賣宵

睇○○人面一變、要見機○○香蕉熟成、甩了蒂○○蔗尾吐淡、話唔欺○○金橘

聽從、人揀擇○○蘋婆開透、你話似乜東西○○白欖果然、眞婆味○○被人唾

罵、火磚梨○○菩提子、非產佛地○○長生果、豈種瑤池○○五味子、酸縮唎

油金子、苦縐眉○○金瓜換、難足卅四○○平果未必價常低○○栗子鮮紅人共

喜○○桂林椎、熟更可宜○○鷄心柿、牛心柿、心大心細○○桑麻柚、食出引不

可不知○○天津梨、恐是寒氣○○萬壽果、嫌非珍奇○○咁若唔敝又再議出過

橙甜、都未遲○○君還不是、又有碌沙柑、四季桔、最佳名義○○好貨頭、試

一試、不用懷疑呀呀○○我的生果、食來皆有益○○莫謂唔說、太無稽○○請

君爲我側耳聽○○一宗、一件、說書詞○○讀書食過連科第○○農夫食過免歲

飢○○工人食過稱絕技○○商賈食過、利倍蓰○○少年食過早得志○○老大食

過、壽期頤○○好人食過常年顺利○○病人食過遇良醫○○吊也支、食過好手

九八

心一堂粵語・粵文化經典文庫

勢。。各人食過咁就安樂過世不用奔馳。。你說道得意、唔得意呀呀呀。。論荷包買多少 不怕破費呀呀呀。。

（嫦娥奔月採花）

△新丁香耀首本▽

（花旦二王掃板）嫦娥女、坐至在、蟾宮之裡。。（重句）（滾板）參朝已畢、散步瑤池。。（白）吾乃月宮嫦娥女是也、（二王反線）奴呀呀、本是呀、后羿王唖呀、東宮、司主。。夢緣起、我主公、學道、矢志唖呀。。有幸得、王母娘、靈芝、賞賜。。那時節 囘金殿、繞來、設唖呀施呀唖。。（完台）因唖呀、此上、未央宮、丹爐、奉侍。。一心心、求極樂、恨不、虛持。。又誰知、超昇日、無差、瞬息。。我主公、忽然間、困倦、片唖呀時呀唖。。（完台）奴呀唖、這裡、揭丹爐、忙忙、觀視。。却原來、滿爐中喜笑、揚眉。。奴見他、用于兒、拿丹、來食。。豈料他、成正果、就在於唖呀斯呀唖。。（完台）却呀

嫦娥奔月採花

啞、被了、那主公、醒來、觀視。。這丹爐、盡皆空、訊問、端的。。觸動了、婆雷霆、將奴、斬殺。。奴此際、料難脫災禍、來啞呀貽呀啞。。（完台）幸呀啞、感著、王母娘、隆恩、懿旨。。特命奴、廣寒宮、職掌、專司。。閒無事、我這裡、花園、遊戲。。（重句）採仙花和桂蕊呀呀、樂也何如啞呀呀呀。。（白）且住、滿園中仙花競放、百卉爭妍、待我來採摘可、（轉二流慢板）採罷了。。那仙花、香熏渺渺。。真思是、天台仙蹟、自在逍遙。。那名花和百卉、塵凡絕少。。這種種與色色、卻未有綠暗紅消。。我臨北苑過前溪、攀枝逍繞。。又只見那堤邊、瀑簇流潮。。左一泒古樹蒼松、鶯啼鶴叫。。右一邊垂楊綠竹、柳絮千條。。行不覺轉回到、寶蓮花沼。。過小橋看見了、宮殿靈霄。。回至在蟾宮裏、又聽得笙歌雅調。。（收板）那金童和玉女、合掌參朝呀。。

心一堂粵語·粵文化經典文庫

（百花亭鬧酒醉酒小調）

△小生沾首本▽

愛美人、與孤皇 手挽手○○百花亭○○看看花景○○散散心○○內臣擺駕○○其

進花園○○不覺是○○來到了○○花園邊○○又只兒蝴蝶兒○○在花前○○一雙又

一對○○迷亂花儕○○池邊下○○水游游○○風擺擺○○垂楊柳○○燕子唧坭○○審

花柳○○綠林樹下○○百鳥歸○○呀呀巢○○觀不盡園林下○○好花景○○呌內臣

擺開酒宴○在花前要與美人醉樂一呀場○多謝呀了萬歲爺君恩重何日○

蓮花美酒奉上了龍心開放吞下口呀來內侍臣與孤皇擺酒宴在花前又與

美人醉樂仙醉樂一回就在花眼呀宮娥女拿花來與孤皇看花兒問聲美人

那花是這一朵花呌做何呀名萬歲爺問花名無限美女如

鮮花不是件駕相府千呀金美人你如花神牡丹花不如你紫金呀杯酌滿酒

孤皇敬你白髮齊呀眉看罷了百花亭呌內臣忙擺駕回宮而去再欣樂在與

百花亭鬧酒醉酒小調

99

耕田佬開廳罵妓

△蛇仔禮首本▼

美人快樂無邊。。

（滾花）我自出世以來、都未曾叫過老舉。。今日正係頭一次嘅、戇居居。。

睇佢嚟樣風流法、個的二世祖為他所累。。傾家和蕩產、都為着個的妓女

而來、呀呀。。（中板）行行吓、來前了石塘、左右。。只見人來客往、兩頭遊。

燈火輝煌、真講究。。前個招牌寫着、金陵酒樓。。回頭來、問一聲、眾朋友

。此間是否呀、立刻共上樓。。耳伴又聞、笙樂奏。。聲音响喨、解愁消。。玉

石水晶廳、分左右。。四圍陳設、甚清幽。。寫花箋、鷄嘜飛走。。有幾耐、成

羣老舉到來。。見親朋、各與情人携、玉手。。相憐相愛、意合情投。。妓女

埋來、同我請究。。呢位先生、高姓呀、輕啟、驚喉。。我話請駕亞姑、你又

乜、市頭。。又誰知、語未完、笑得衆人、亂咁跑。。一陣間、四筵設席、來排

酒。。衆人埋位、大醉金甌。。妓女門、坐在身背後。手拿着蓮花、敬勸酬、

飲飲吓、又聽得鐘鳴、三點候。咁就散席、下酒樓。打水圍、各與情娘、

携玉手。。行行吓、共耍風流。。總係我個老契、嫌我貌醜。。話我似足鍾

携個樣、不知羞。。落槐鹽、被佢醃到透。。成晚煎石班、豈有唔瞓。怪不

得、人說老舉專哄靚仔、眞正言非否。。若不然、因甚麼嫌我、少頭。從今

後、風月場中、唔防我到攪吓呀。。(收板)睇過你個的爛縮、有幾耐、風流。

（針針血煙精陳情）

◬ 新水蛇容首本 ▼

(首板)愧我們。。被洋煙。。嘞麼繫戀。。(滾花)只是我上了癮、有口難

言。。眞不幸少年時、與朋儕混邇。。到今日成瘤疾、把歲月纏延。。恨無

能設良方、把洋煙戒斷。。戀起來忍不住、我的涕淚漣漣。。(慢板)想當

日、本烟人、鎗濃斗爽窻明凡净就把烟仙、修煉。。我估道、藉消永日、

針針血煙精陳情

針針血烟精陳情

誰料我們見了洋烟。。如蟻見羶就把我志、移遷。。自幼年、好閒居。。引類

呼朋無夜無日聚頑、鴉片。。多虧了、我的猪朋狗友、就度我、昇仙。。

（中板）從此間、成了烟仙正果晝眠夕起把芙蓉、燒煉。。內無理家、外無

理國、放棄嬌妻美妾總不、惜牽。。與烟鎗、利烟燈、心心、慕羨。。對

着鏡、覺得皮黃骨瘦唇焦面黑、像被魔鬼、纏綿。。看見我、遺形容、

人人見笑說道烟淋、滿面。。更可愧、飛起了蓬鬆頭鬢高了一字、膊

肩。。芙蓉城、困盡了許多英雄豪傑變了頭等廢人、不鮮。。更可哀、引

來烟少這般苦楚、愛死不死只得一息奄奄。諸君、你到那烟館叢中

看一看何異地獄閻羅、十殿。欲民强、振國弱、首戒、洋烟。。況挽回

、那利權塞那漏巵、不淺。。必須要、實心實力總期脫離黑籍跳出、生

天。。眾同胞、切不可遲疑有所、纏戀。。本烟人、決逃灰却、曾買備烟

一一四

酒烟丸○○我立定一片堅心○○誓與那芙蓉仙子決絕永無、相見○○因此上、破燈碎斗、志定、心堅○○切不可、蛇尾虎頭、先硬、後軟○○抵着了、千辛萬苦怕甚、迤遭○○從此後○○玻洋烟、體強、魄健○○改換了○○舊時面目神彩、光鮮○○那時節、個一個、愁眉大展○○（收版）跳出了○○那黑籍、快樂、無邊○○

青樓餞別

（小生中板唱）賢愛卿、常言道一出陽關、就故人、難見○○今日裡、蒙卿你臨岐祖餞、設此、離筵○○手拿着、這杯酒兒、我就愁容、滿面○○忍不住、飄飄紅淚、酒落、衿前○○從此後、你我兩人、變了分飛、之燕○○他日裡、難免相思兩地、恨綿綿○○想當初、萍水相逢、蒙你多情、就把百年、共訂○○不棄我、寒儒一介、相愛、相憐○○恨只恨、家書頻

迫、我就難違、親命。。故此我、無可奈何、都要立整、歸鞭。。別情嬌

、但不知何時、再見。。離情話、說不盡萬語、千言。。這離筵、俺鄙人

心懷、感領。。但不知、何日裡答謝、粧前呀呀。。（旦唱中板）恩愛郎、

多情話令奴、欽敬。。今日裡、送君南浦、不過是畧設、微筵。。薄命人

、流落在青樓、時嗟、命蹇。。迎新送舊、倩誰憐。。幸逢君、不棄殘花

、就把姻緣、共訂。。只估道、終身有托、不至窮賓、飄零。。又誰知、

郎你今日別奴、囘鄉井。。但不知、何日裡重叙、歡情。。望情君、必不

變。。愛情專屬、不向別個、纏綿。。莫把奴奴、捐棄、如秋扇。。無情薄

倖、頁妹青年。。偷若是、郎你得暇清閒、逢有便、須要時通音信、切

勿遲延。。珍重加衣、飢進膳。。勿爲奴奴、長掛牽。。用手拿過、酒大盞

。。殷勤敬上、我郎前呀呀。。（生唱中板）用手接過、酒大盞。。賢愛卿你

芸窗憶美

何用、淚漣漣。。俺鄙人、並非是那王魁、之性。。豈有話、桃花人面、

背嬌英。。這杯酒兒、我不飲。。走上前來、敬上天。。忽聽得汽笛聲聲、

施啟碇。。催人就道、不留停。。揖別了賢嬌、忙趲路境。。(介)後會有期

、重敍歡情呀呀。。

芸窗憶美

(小生首版)為佳人。。苦得我、滿腔愁恨。。(中版)芸窗寂寞、自傷神。。

淡影歸帆、黃昏近。。心中懷念、我情人。。短笛吹殘、聲陣陣。。離愁一

曲、斷人魂。。滿肚牢騷、倩誰憐憫。。(介)多情憶起、我就暗自消魂。。

(慢板)心中事、有誰知、床欄斜倚、說不盡滿懷、悲怨。。想起了、從

前事、忍不住情淚、紛紛。。曾記得、閒步青樓、與嬌相逢心心、相印

。。他生來、好比芙蓉映日、眞果是美麗、超群。。更兼是、才華蓋世、

105

娉婷婀娜堪人、憐憫。。至使我、與他來、兩人眷戀定下、朱陳。。世事無常、忽唱驪歌、至有離愁、別恨。。都只爲、父信奇來、非常急迫要我、家呀呀奔。。（中版）從此後佳人、難接近。。使我朝思暮想、損精神。。昨日郵傳、來一信。。令予一見、失了三魂呀呀。。

接讀哀文

傷哉水帶離聲。。山牽別緒。。相逢未久。。君掛歸帆。。蘭蕙香交。。長鑱遽分其種。。淄湘水合。。靈犀忽斷其流。。極目關山。。難逢雁信。。心盟逝水久阻魚書。。痛憶鬱以成災。。倩誰憐憫。。苦飄零於異地。。紅粉遭殘。。投藥石以無靈。。難囘賤命。。撫衿寒而有感。。自曉必亡。。嗚呼一載情深臨死難逢君面。。牛途分手。。來生共結佳期。。泣血成書。。從今永隔。。望祈珍重。。勿念殘花。。

君文綺絕命妾

泣上

吊祭佳人

（生中板唱）滿腔愁緒、眉頭縐。。思前想後、淚頻流。。好嬌容、難永久、結相思、令我恨悠悠。。風流雲散、空回首。。（介）真果是文人命舛、枉心求呀呀。。（梆子慢板）我地好佳人、却被蒼天妒、二豎橫侵今日化為、烏有。。思想起、使我飯難嘗、花殘月缺累得我朝夕、悲愁。。從此後、休題起、一對風流、佳耦。。又一載、枉籌謀。。怎知到珠沉玉碎一筆、全勾。。嘆人生、似蜉蝣宜參透。。立定心、把髮削、早些、道呀呀修。。（中版）我、今日、不願高官厚祿不願黃金、萬有。。由得你、位極封侯。。艷嬌妻、如渡客舟。。賢孝子、慨是眼前愁。。立意雲遊、宇宙。。無心俗世、被羈留。。今時計、情慾兩字、先睇透。。遲日裡、西方世界任我、行遊。。（介）悶對芸窗、思鳳友。。山邊散步、息煩憂。。起步兒、

吊祭佳人

我就前方走。。道路羊腸、曲徑幽。。提頭望見、高峰參天貌。。失群孤雁、叫聲愁。。溪水照人、好似黃花瘦。。歸帆影、一片海中浮。。往日裡、我地在羊城、散步長堤都是同携、玉手。。今日裡、孤單單難得佳人作件獨自、遨遊。。從此後、難望在青樓、同酌酒。。再難望、花晨月夕與嬌你共把、詩酬。。轉一灣兒、來只在山溪、洞口呀呀。。(嘆板)對天吊祭、妹魂幽。。卿你芳魂、往何方走。。使我愁腸百結、淚難收。。佳期久阻、因家走。。累得我二人拆散、怎罷休。。思想起來、真真難抵受。。從此陰陽阻隔、見面無由。。(中板)吊罷了芳魂、三叩首、淚落泥中、當酒酬。。美佳人、高誼厚。。從前事、盡附水東流。。可恨我緣慳、無福受。。但願你騎鶴、西方遊。。含愁吊罷、囘頭走呀呀。。(收板)問蒼天、因何故、斷我風流呀呀。。

二一〇

（煙精巡遊）

▲舊鬼馬元首本▼

（首板）老煙精、在街上。。巡遊遠近。。（慢板）悔不該、為煙害、誤却了、此生。。勸同胞、休食煙、修身、為本。。你看我、入黑籍、好像落難、流民。想人格、要完全、先當、立品。。切不可、自輕暴、一世、迷魂。。看起來、煙界中、可把蒼生、誤盡。。可見得、這芙蓉、是個累人、禍根。。（中板）皆、因是、當日裏自家、糊混。。見他人、吹鴉片起了、貪心。。愛頑耍、圖便宜何妨、頑引。。也學個、橫床直竹斜對、煙燈。。初起手、嘆幾分、頓覺得精神、振奮。。一陣陣、馨香味薰入頭腦漸漸的大引、加增。。父母責、妻室怨裝聾、詐瞽。。這芙蓉、能解得萬斛、愁塵。。從此後、視煙如命夜深、未嘯。。將一概、大小事不掛、於心。。有煙朋、和煙友常相、親近。。互相交、同歎洽勝過、親人。。初上引、也不過一天、兩頓。。到後來、迷途深入一片、

煙精巡遊

一二二

癡心。重慘過、把剛刀殺人、痛忍。又奸比、闖進了地獄、層層。須知道、食鴉片實在自為、老親。。（去聲）那形容、成黧黑縮膲、彎身。。若不信、且看我可為、證引。。凡嗜煙、一個個都係醜態、萬分。。為甚麼、不回頭甘心壞品。。願沉淪、迷黑藉、不做、好人。。本該要、曉得他並非、妙品。。毒害物，難割愛有死、無生。。這件事、必須要小心、謹慎。。萬不可、再覆轍又試，吞雲。。那烟霞、害人生牢牢、記緊。。撥開了、烟世界作個、良民。。戒郤烟 自能保長生、命運。。總要你、能決斷莫再、迷魂。。望諸君、莫被那芙蓉、城困。。若不戒、好一似把死路、追尋。。戒烟會、出巡遊將人、教訓。令煙人、警覺了有志、能伸。。叫同儕、你把那雲白公膠丟離、至緊。。倘若是、心不堅那得改過、自新。。看烟精、要出遊、又羞又忿。。願你等、看過之後改良情性免做黑暗、煙魂。。叫列位、讓條路煙精，前進。。（收板）衆

同儕○○除去了烟魔纏繞○○叫就蜀國富民○○

（季子掛劍）

（中板）夕陽古道迷荒草○○墓門青塚繞蓬蒿○○浮生若夢何時了○○風塵勞碌暮還朝○任你是富貴侯王難永保○到底是一坏黃土恨迢迢○○半原駐馬遙瞻眺○長林木葉落蕭蕭、一聲野鶴歸華表○○十里寒風鎖斷橋○○策着了馬兒撫着了劍兒來至在徐君墓道○○又只見壘壘新塚恨也魂銷○○（梆子掃板）在攻台、忙下拜、哀哀上告○（慢板）悵分袂還未久你就駕返仙曹○○憶襲者曾奉使身背着三八龍泉手棒着一峽簡書由賞邦假道○蒙厚惠賜嘉驢優禮相邀○言論間見君俠帥留目眄君有所樂分明樂臣的秋水懸腰（中板）君未明言臣早已心心相照○既遇風筋慧目又何忍令寶劍光韜○○臣本待解下了玉扣連環以爲瓊瑤之報○○怎奈我觀光上國卽要速駕星軺

打雀遇鬼口角春風

○○方計在返旆時再頌手儀備聆雅教○○霜鋒解下○○獻與賢豪○○曾日月之

幾何○○而故人已杳○○俵然寶劍○○嘆彼美之云遙○○我心許之○○終始實在

○○長榮在抱○○何堪死後背初交○○臣今日惟有望馬鬣于坟前○○掛魚腸于

樹杪○○幽冥從此恨全消○○自古云○○紅粉贈佳人○○寶劍贈烈士○○就投其

所好○○雞鳴午夜試吹毛○○但願寶物有靈長照耀○○（收板）切莫要○○化龍

飛去○○躍入波濤○○

（打雀遇鬼口角春風）

▲新水蛇容首本▼

（新水蛇容滾花上唱）當初娶你過門、估你係吉星拱照○○誰知你個潑

婦臨門、狡到的不祥之召○○唉我身子又帶虛、血氣又太少○○你幾乎搵

我、命一條○○我多蒙舅父、來照料啞啞○○（元白）火車行得快○○定我行得

快○○我重快過火車○○（花白）火車唔行就你快咯○○（元白）我唔共你講�址多。

打雀遇鬼口角春風

等候舅父。。到來罷咯。。（黃道士入門與花關目花下元白）舅父到來請座

。。有座。。（黃白）亞元就先個單野。。（元白）係我老婆嚟

。。（黃白）係你老婆嚟麼。。你個老婆。。在邊處娶嚟（元白）在個處打個題

。。（黃白）究竟在邊處娶嗜。你對舅父都無句真說話講喫（元白）無錯我

老婆當初佢在山頭坟前。哭恨先夫。遇着我打雀經過。我未有老婆。佢

死左老公。就至我帶佢返嚟咁嗜舅父。。（黃白）佢跟你返嚟。。就係奀家

婆嚟嗜。。（元白）係我個的親老婆嚟。。（黃白）亞元我實不相瞞對你講。。

你個老婆係鬼嚟。。唔係人嚟。。（元白）我知。。我知。。我曉得你野。。一場

舅公老爺。。到來都無杯茶你飲。。你就話我老婆係鬼。。舅父親戚上頭。

你就唔好銷牆腳啞吓。。（黃白）運帳。。舅父食齋之人。。不共你講個的說

話。。我今有一度硃砂符。。比你返去。。貼在房中。。自有分辨。。為是個度

113

粵東名優選本三四集

符。。要五毫子符金咁嗜。。（元白）舅父你度磋砂符。。未知使唔使得呢。。我有五毫子。。去買隻鷄。。黎補吓個身略。。舅父。。（黃白）我不共你講咁多。。囘去抖吓精神也罷。。（黃下元白）我古舅父到嚟。。睇吓我個身子。。于今佢又去左略。。我想前日。。叫個黃陸先生。。共我睇吓。。佢個招牌。。叫做大國手。。黃炎見。。包醫惡毒大瘡。。我倒轉讀吓佢。。招牌話。。瘡大毒惡醫。。包見閻王。。咁樣先生。。亦係無用。。等我返入房中。。共佢本拍手伙記。。傾吓罷略。。（元下未完）

（牡丹花被貶江南）

▲新丁香耀首本▼

（花旦）（二王首板）惱恨著、武則天、女王不義呀。。（重句）（滾花）僭號為周、篡朝儀。。廢了盧陵、親王子。。忠良憤怨、怒著神祇。。（白）吾乃牡丹花王是也、可恨武則天、僭號為周、把乾坤倒亂、自作女王、想他遊

玩御園、百花盡行吐艷、惟有我富貴花王、欺藐於他、總不開放、於

今降旨、將我貶在江南、看來天數已定、就此問流也、(二王慢板)感

天地、蒙雨露、栽培我百花、當世。。問根緣、雖則是、生於淡水、烟

坭。。分節令、來開放、時值逢春盡把萌芽、吐起。。衆花神、讓吾居首、

繞稱得國色、天姿。。爲武氏、反了唐、僭號爲周殘害忠良、勇士。。每日

裡、頓荒淫、眞果是汚染、朝儀。。玩御園、我牡丹、把這女王、輕視。。任千

紅、和萬紫、奇香盡吐我又總不、開時、心自問、富貴王、本是天香、瑞氣

三。。武則天、非是個、無瑕美玉艷質、冰飢。。吾豈可、恭迎他、所以隱藏、

不至。貴與賤、相逢不配人所、共知。因此上、觸怒於他、要傳、聖旨。。不

許我、在御園來把、身棲。。今謫貶、到江南甯把金陵、聊寄呀。。(二流)滿

朝無個、惜花悲。。嫦娥落刼、難躲避。。何況草木、與花枝。難捨奇香、諸

牡丹花被貶江南

粵東名優選本 三四集

心一堂粵語‧粵文化經典文庫

姊妹○○鶯芳再聚、怕無期○○江南一派、風繁地○○牡丹今去、倚人離○○木
本水源，懷思念記呀○○（收板）但只願、與天同壽、開遍、依時呀○○

（再生緣忠孝王下朝）

再生緣忠孝王下朝

（小武首板）元天子、不仁政、臣妻君佔○○（滾板唱）氣煞了本公、忠孝王

金靚少華首本

○○本該在殿上、雷霆降○○他是為君、臣要忍氣思量○○爭妻奪子、我烈火
攻膽○○射柳的良緣、付下東洋○○（白）本乃皇甫少華、平番有功、封為駙馬
本乎王之職、只望射柳良緣、金殿花燭、誰想天子懷私、庇護明堂、下
三殿回府、再籌良計、以免君佔臣妻也、（慢板）想當日、我為明堂、所
以提師、出將○○二來是、全忠孝、去救父、平番○○有誰知、奏凱回、
逗段姻緣、虛幻○○好一個、當今王、下此手段、強梁○○他是君、亦是臣
、難以、爭辦○○無奈何、帶虎威、怒下、銀鞍○○（中板）到、把我、伏朝鮮

再生緣忠孝王下朝

姊妹○○鶯芳再聚、怕無期○○江南一派、風繁地○○牡丹今去、倚人離○○木本水源，懷思念記呀○○（收板）但只願、與天同壽、開遍、依時呀○○

（再生緣忠孝王下朝）

金靚少華首本

（小武首板）元天子、不仁政、臣妻君佔○○（滾板唱）氣煞了本公、忠孝王○○本該在殿上、雷霆降○○他是為君、臣要忍氣思量○○爭妻奪子、我烈火攻膽○○射柳的良緣、付下東洋○○（白）本乃皇甫少華、平番有功、封為駙馬本乎王之職、只望射柳良緣、金殿花燭、誰想天子懷私、庇護明堂、下三殿回府、再籌良計、以免君佔臣妻也、（慢板）想當日、我為明堂、所以提師、出將○○二來是、全忠孝、去救父、平番○○有誰知、奏凱回、逗段姻緣、虛幻○○好一個、當今王、下此手段、強梁○○他是君、亦是臣、難以、爭辦○○無奈何、帶虎威、怒下、銀鞍○○（中板）到、把我、伏朝鮮

一二八

116

這段功勞、馬汗。。無道主、恩將仇報奪了我孟氏、明堂。。只估道、班師奏

凱復整門楣、興旺。。義烈仇家、作不得我小星、鸞鳳。。雖跪君、又怨恨這

個女中、丞相。。忘終始、不歸原配要喪節、倍王。。爾這等、逆天行道枉作

三台、名望。。真所謂、衣冠為獸爾違背、倫常。。全不顧　射柳良緣竟把這

鴛鴦離散。。怕不能、樂昌圓鏡得、重光。。越思想、怒重重加鞭、催趲

呀呀呀。（白）不好了（快板）中途墜馬、斷了絲韁、孟家小姐、自問難想

眠睜睜敢就讓過、丞宗皇。。不好吉兆　先來報上。。本公錯娃、斷頭香。。

少韋命蹇、艷福難享。。一朵芙蓉、種在朝廊。。翻身上馬、回府而往。。從

此後、我心恢、去參拜、慈航。。

（表素琴心）

▲公爺創首本▼

（掃板）劉秉忠。每日裏、禪房靜守。。（中板）思想起、好叫人珠淚、雙流。。

表素琴心

（白）衰家劉秉忠、法號靜湖、當初在家、打獵爲生、誰思强寇不仁、凌迫於我、夫妻分手、中途冲散、獨自一人、逃入靜池寺、創髮爲僧、參拜慈悲、思想妻兒存亡未保、真真悶殺人也、(慢板)自幼兒、學習了滿身、武藝○○夫妻們、在寒窻、甘守、捱飢○○每日裏、到山中、打獵、度日○○又誰知、那强寇、把我、凌欺○○那時節、激得我、英雄、性起○○打醜他、囘山中、發、雄師、無奈何、逃走在、寺門、內地○○求師傅、來剃髮、參拜、慈悲○○但不知、我妻兒、存亡、生死○○又不知、我日後、怎樣、皈依○○從今後、在寺門、堅心、養氣○○從今後、不貪富貴、美貌、嬌姿○○從今後、抛却了、酒色、財氣○○一心要 進菩提、坐化、歸西○○(中板)蒙、君皇、那天恩、將公主招贅○○怎奈我、入空門不管、是非○○任你是、美嬌姿、傾城貌美○○任你是、玉樓金谷、化作泥微○○無事兒、坐只在、禪房內裏○○對黃庭、翻貝葉、

合掌阿彌陀

（姑蘇臺宴樂）

▲小生沾首本▼

（生掃板唱）方纔間、酒醉了、廣寒宮內。。（中板）眾美人好一比出水、芙蓉。。適才間、在廣寒蒙你把、酒奉。。看見你、眉目傳情滿面、春風。。我愛你、美目盼兮常把、秋波送。。又愛你、風流體態、面帶桃紅。。更愛你、溫溫柔柔。你把鶯喉、歌弄。。還愛你、扭扭列列、列列扭扭妙舞、迎風叫美人（參扶我、羅幃帳中。。羅幃帳中呀呀。。罷果是、酩酊大醉、醉春風。。

（慢板）為佳人、我這裡 心腸、想壞。。到如今、你到來、遂我、心懷。。常言道，有緣千里、能相會。。若無緣、雖對面，也要、離開。。看將來，你與我，有此、宿債。。如不然，仙與凡怎得，會埋。。今又來、侍奉我，何等、樂快。。

（旦唱）奴領了、主人命理所、本該。。這都是，五百年結下，夙債。。天注

姑蘇臺宴樂

定、又豈可、違抗、得來。。何況你、有仙緣、功成、可待。。（生唱）聞此言、

不由人、情竇、大開。。走上前、把衣纔、休嫌棄、站埋來。。問美人、可允從

與我同欣、共愛。。（旦唱）聽一言、羞得我、紅臉、桃腮。。不過是、奴到來

、把你、歇待。。並非是、為私情有辱、天台。。何況我、修道人、守身持戒。（旦唱）

見吳郎、苦要我、共結、和諧。。只怕你、日後裡、心腸、變改。。（生唱）信不

（生唱）我共你、講情義、不講、食齋。。望美人、倒憐我春心、難耐。。（旦唱）

過心腸、有何難哉。。莫若我、對三光、盟山、誓海。。（旦唱）既然是、你只

管、發誓、得來。。這麼樣、才信汝、心無、變改。。（生唱）聽說罷、我這裡、

跪在、塵埃。。禱告三光、神聖在。。諸天仙佛、聽言開。。美人與我、同恩愛

起來。。（生唱）站起身來、把話開。。尊聲姑娘、聽言哉。。今夜與我、成相

。。但願終始、兩和諧。。若有歹心、天不蓋、地不載。。（旦唱）改禍呈祥、請

會。。明年產下、小嬰孩。。懷抱嬰孩、眞可愛。。學一個仙姬、下凡來。。孩兒長大、黃榜開。。得中狀元、拜金堦。。彩旗鼓樂、頭鑼擺。。打彭彭、坐在馬上來。。奉旨遊街、眞爽快、姑娘月宮、看下來。。母子之情、恩可在。。恩可在。那時節當天叩拜你母、羣釵。。你說道快哉、不快哉。。(旦唱)哭鄭說出、情可愛。。羞得於奴、臉紅腮。。(生唱)你比神女、來下界。。我比襄王、會陽台。。和你羅幃、同歡愛。。好呀(同唱)(收板)好一比、雲山巫雨、來會，天台。。

（霸王別虞姬）

◆東　生首本▼

(小武首板)爲虞姬、被天羅、藏龍失所。。(滾板)紛紛戰國、撩動干戈。。恨鴻門、不斬劉邦、是孤、之錯。。悔不該、輕賢重色、貪酒、鬧歌。。又只兒、漢兵趕來、叫孤何處避躲。。失却了烏追馬、心血、滂沱。。(二王反線)兒

學

東　漢兵、無由孤、心如、刀割。到今日、無馬無騎、就難過、山坡。悔不聽、

名　范增言、至有卓遭、大禍。楚項羽「回首不見」山河。想當日、在深宮、

優　何等、安樂。愛美人、他生來、面似桃花、盼秋波。眉如新月、似嫦娥。

選　那時節、最愛他、飛觴醉月、終日對酒、當歌。又愛他、作對題詩、一唱一

本　和。俱劉邦、聯盟六國、動起、干戈。再想起、愛美人、龍心、嗟楚。皇儲

　　選日、與美人手挽手御花園、對此扳柱、人生幾何、快日推我。孤雖有、力

三　拔山兮。英雄蓋世，悵在虞姬，一個。到今日、逃忙別却就無可，奈何。

四　況且是、糧草盡絕、要孤捱飢、抵餓。夢不到、楚項羽、今日受此、災磨。

集　、漢兵起來、我又速把、山過。（二流）又只見、高山無路、一派江河。却

　　原來烏江、莫非是孤斃命之所。忍不住腮邊紅淚、酒濕衣羅。叫一聲、蒼

天、天呀、莫非應該、滅楚○○（收板）萬乘君、隨波浪、一夢南柯○○呀呀呀

（蓮英慘史上卷）

▲新蘇仔首本▼

（首板）在青樓、眞快活、搽脂蕩粉○○（慢板）想奴奴、生成佢、份外、濟魂○○鬢海搖、覆額前、蓬鬆、兩鬢○○梳著了、螺髻鬢、光滑、十分○○蟻蟻兒、在鬢邊、擱也、不緊○○那衣裳、分四季、件件、鮮新○○上海粧、甚娉婷、齊袖、小綑○○撲鼻觀、皆香露、氣息、氤氳○○（中板）況奴奴、二八韶華本正當、風韻○○任你是、禪心沾絮也要、留神○○秋波兒、瞧一瞧、容易把人、挑引○○柳腰兒、輕盈婀娜故作、依人○○纖纖手、帶著多少金釧來、相襯○○金約指、珍珠鑽石耀目、凝神○○貌驕嬈、態輕盈怎不撩人、之恨○○凌波步、淡淡定定斯斯、文文○○眞果是、好一座迷魂、之陣○○有白水、繞出條頂靚、毛巾○○口膏粱、衣文繡、又不慮孤眠、可憫○○

這快活、怎吟奴　捨得跟人。。管不得、做寮口拖肓妹、這陣。。管不得、死

後來是個無主、孤魂。。偷若是、我做三年老舉、好比訟棍。。（收板）那

時節、希望得、聽好、多銀。。

（忠孝王憶美）

▲靓　耀首本▼

（小武中板）射柳緣、付落在波濤、水面。。忠孝王、枉用心救父、朝鮮。。奏

凱回、孟家小姐誰料不能、相見。。配王姨、離則是丞運、奉天。。劉燕玉、

非是我心情、意愿。。因此上、洞房花燭我守禮、爲先。。呀呀（白）本公粤

蕳少華、自從往朝鮮救父、班師回朝、射柳姻緣、不能共叙、天子庇護明

堂、眞令本公難忘糟糠之婦也、（慢板）一更天、萬籟無聲、觸起我懷憬、

一片。。問窮蒼、爾原何故、不許我射柳、鸞牽。。對丹青、像明堂、眞果是

無差、半點。。怎奈他、拜了當朝相、明知到學士、紅蓮。。聖天子、庇護他、

內裡有曉稀、事件。。又師生、況且又同僚、叫本公啞口、無言。。（中板）偷

相認、是紅蓮有個欺君不便。。女中丞、出於無奈要立志、心堅。。這姻

眼白白、孟麗君立在金鑾、大殿。。怎奈他、三元一品燮理、坤乾。。那蘇母、抱

緣、難指望所以懷仇、病染。。最奸謀、請他過府診脉、師延。。

主傷懷他重遮瞞、恐騙。。當堂反面、速整歸鞭。。怒我父、戲弄明堂有罪

、不淺。。奏明天子、又恐怕九族、干連。。無奈何、遵聖旨另娶王姨、玉燕

他是我、仇家結配不快、心田。。今晚要，閉了廣寒、宮殿。。雀橋虛渡

、不會天仙。。守佳綱常、不亂五倫、方寸。。寧他負我、我不心偏。。射

柳姻緣、我生死，在念。。孤幃抱着、紙畫共眠。。孟家小姐、難逢面。。少

華披剃、去參禪。。與佛有緣，來消遣。。不墜紅塵、惹災牽。。人世倫生、我

放長、條線呀。。（收板）問天公、爾可容人、結再生緣。。呀呀。。

版權所有　翻印必究

民國十二年十月出版

粵東名優曲本三四集

定價大洋一元

編輯人　粵東丘公鶴琴

校閲者　粵東詠閒主人

印刷所　廣州大新書局

總發行　廣州大新書局

代售處　各埠大書局

書名：粵東名優曲本（一九二三）
系列：心一堂　粵語・粵文化經典文庫
原著：丘鶴琴
主編・責任編輯：陳劍聰

出版：心一堂有限公司
通訊地址：香港九龍旺角彌敦道六一〇號荷李活商業中心十八樓〇五一〇六室
深港讀者服務中心：中國深圳市羅湖區立新路六號羅湖商業大廈負一層〇〇八室
電話號碼：(852) 9027-7110
網址：publish.sunyata.cc
淘宝店地址：https://sunyata.taobao.com
微店地址：　https://weidian.com/s/1212826297
臉書：　　　https://www.facebook.com/sunyatabook
讀者論壇：　http://bbs.sunyata.cc

香港發行：香港聯合書刊物流有限公司
地址：香港新界荃灣德士古道220～248號荃灣工業中心16樓
電話號碼：(852) 2150-2100
傳真號碼：(852) 2407-3062
電郵：info@suplogistics.com.hk
網址：http://www.suplogistics.com.hk

台灣發行：秀威資訊科技股份有限公司
地址：台灣台北市內湖區瑞光路七十六巷六十五號一樓
電話號碼：+886-2-2796-3638
傳真號碼：+886-2-2796-1377
網絡書店：www.bodbooks.com.tw
心一堂台灣秀威書店讀者服務中心：
地址：台灣台北市中山區松江路二〇九號1樓
電話號碼：+886 2-2518-0207
傳真號碼：+886-2-2518-0778
網址：http://www.govbooks.com.tw

中國大陸發行　零售：深圳心一堂文化傳播有限公司
深圳地址：深圳市羅湖區立新路六號羅湖商業大廈負一層008室
電話號碼：(86)0755-82224934

版次：二零二零年十二月初版，平裝

心一堂微店二維碼　　心一堂淘寶店二維碼

定價：　港幣　　　　七十八元正
　　　　新台幣　　　二百九十八元正

國際書號 ISBN 978-988-8583-59-1